Otto Künzli Das dritte Auge · The Third Eye · Het derde oog

Otto Künzli

Das dritte Auge · The Third Eye · Het derde oog

Stedelijk Museum Amsterdam 1991

Museum Bellerive Zürich 1992

ToT

Otto Künzli

1948	Born in Zürich
1965-1970	Schule für Gestaltung Zürich, department of jewellery
1970-1972	Works in several studios in Zürich, Bern and Munich
1972	Marriage with Therese Hilbert, jeweller
1972-1978	Akademie der Bildenden Künste Munich, with professor Hermann Jünger
from 1975	Lives and works in Munich
1976	Birth of daughter Miriam
1980	Stipendium for visual Arts from the City of Munich
1985	First lecture 'Wolpertinger and other short stories' at the Ontario Institute of Studies in Education Toronto
1986	Assignment to teach at the State University of New York College at Paltz NY
1986/87/89	Guest professor at the Rhode Island School of Design, Providence RI
1986/87/90	Series of lectures in the USA and Canada: a.o. Moore College of Art Philadelphia, Renwick Gallery Washington, Parsons School of Design New York, The Cleveland Art School Cleveland, Harbourfront Studios Toronto, The National Art Gallery Winnipeg and the Goethe Institute Chicago
1987	Award for Applied Arts from the City of Munich
1988	Assignment to teach at the Royal College of Art London
1990	On invitation by the Goethe Institute to Australia, New Zealand and Singapore, workshops and lectures
1990	Award from the Foundation Françoise van den Bosch, The Netherlands
1991	Receives appointment at the Munich Academy of Arts, department of jewellery

Über das Auftauchen von Dingen

Ein kolossales Erfinderstück ist der 'Wolpertinger', patentverdächtiger Prototyp und – wäre seine Gestalt nicht ein wenig auffällig – sicher als Geheimwaffe jedem Doppelnull-Agenten hoch willkommen. Es wuchert an allen Ecken und Enden, die Tentakel der Funktionalität strecken sich nach potentiellen Opfern aus. Wie anders doch 'Der rote Punkt'. Klein, rund und eben rot setzt er sich unauffällig überall fest, vermehrt sich wie ein Bakterium, wirkt ansteckend wie die Windpocken und blüht mit ähnlichem Krankheitsbild bei anfälligen Menschen auf – Kinder bevorzugt. Doch diese unkontrollierbar gewordene Fruchtbarkeit besitzt ein morbides Pendant: 'Alles geht in die Brüche'. An langen Drahtseilen hängen die Überreste einer Trivialkultur, die frischen Spolien einer sich neigenden Zeit, in Fragmenten bewahrt als Talismane künftiger Generationen.

Innovation, Reproduktion und Vergänglichkeit sind nicht allein zentrale Motive im Oeuvre Otto Künzlis, es sind darüberhinaus jene bestimmenden Konstanten, die George Kubler als wesentlich für die 'Form der Zeit' ausgemacht hat, für jene einzelnen Momente in der 'Geschichte der Dinge', in denen Ideen die ihnen vom Menschen zugedachte Gestalt annehmen, und die aneindergereiht Zeugnis ablegen von den produktiven und kreativen Kräften des Homo sapiens. 'Das Auftauchen von Dingen wird durch unsere wechselnde Einstellung zu Vorgängen der Erfindung, Wiederholung und Zerstörung bestimmt. Ohne Erfindung gäbe es nur langweilige Routine. Ohne Kopien gäbe es niemals eine ausreichende Menge der von Menschen hergestellten Dinge. Ohne Zerstörung oder Zerfall würden zuviele Dinge die Zeit ihrer Brauchbarkeit überdauern.'[1] Der Künstler spielt in dieser Historie des Materiellen zweifelsohne eine Sonderrolle: 'Künstlerische Erfindungen verändern die Sensibilität der Menschheit. Sie entstehen alle aus dem menschlichen Wahrnehmungs- und Vorstellungsvermögen und beziehen sich auch wieder darauf zurück, im Gegensatz zu den zweckbezogenen Erfindungen, die eng mit der physikalischen und biologischen Umgebung gekoppelt sind. Diese brauchbaren Erfindungen verändern die Menschheit nur indirekt, indem sie die Umwelt verändern.'[2] Otto Künzli ist sehr direkt. Und er hat den Sensor, den der Künstler braucht, um seine Erfindungen entwickeln zu können – dieses dritte Auge des bildenden Künstlers (ein Musiker verfügte wohl über ein zusätzliches Ohr), ein Organ wie der siebte Sinn, das Rezeptoren für die Fragestellungen der Zeit besitzt.

Künzli arbeitet mit Dingen, die einen Bezug zum eigenen Körper herstellen, ja meist an ihm zu tragen sind. Dabei verletzt er nicht nur zuweilen die Träger seiner Werke, sondern auch Tabus. Er reißt bedenkenlos Gattungsgrenzen nieder, wenn es gilt mit den Fertigkeiten eines Goldschmieds ein Ready made zu präsentieren oder, umgekehrt, aus einem strengen konzeptuellen Ansatz heraus eine Brosche zu entwerfen. Sensibilität für die Traditionen und Topiken sowohl der autonomen wie der angewandten Künste verleiht seinen sinnlichsten Objekten analytische Qualität und den sprödesten eine konsequent entwickelte und umgesetzte Form.

Da ist das Gold, aus dem die Kronen der Regierenden wie der Zahnlosen gegossen wurden, welches Künzli – Verhöhnung aller Alchemisten – zum Verschwinden bringt. 'Gold macht blind'. Ein Material, das sich in den Jahrtausenden seines Gebrauchs selbst diskreditiert hat und erst als Imitat, als Pralinenschachtel im Barrenformat, als 'Schweizer Gold' wieder zugelassen wird. Die Kette, jenes Symbol einer Bande, die mit Sympathie wie mit Macht geknüpft sein kann, auf deren Fertigung sich Gold – und Hufschmied gleichermaßen verstanden, hat bei Künzli schwere Glieder bekommen. Ihr positives Image ist zerrissen, wenn sie Unbehagen provoziert, statt Sicherheit zu verheissen. 'Die

Deutsche Mark' ist abgegriffen und beschmutzt. Geld stinkt. Und Eheringe lassen den Betrachter schaudern, wenn sie wie kannibalistische Trophäen zu einem neuen Fetisch verschmolzen werden. Es sind Urängste und Urbedürfnisse, mit denen Künzli spielt, spielen kann, weil er sie ernst genug nimmt. 'Beschützt sein wollen' steht bis heute der Antithese von der existenziellen Unbehaustheit des Künstlers und des Intellektuellen gegenüber und bleibt doch anthropologische Konstante als erste gemeinsame Sehnsucht aller Menschen.

Blumig und minimalistisch, erzählend und reduziert prangen die Objekte ohne Scheu. Selbst 'Die großen alten Themen' werden nicht verschont und müssen sich entstauben lassen, so als würden in der Malerei das Historienbild und das Genre, die Landschaft und das Stilleben, Porträt und Allegorie erneuert und wieder salonfähig gemacht. Farben und Ornamente, Bilder und Sinnbilder: das Bunte und das Gemusterte, das Plakative und das Allegorische hat Künzli aus der Requisite des Schmuckhandwerks hervorgekramt und damit vergessenen Klassikern die Wiederauferstehung in einer modernen Inszenierung geschenkt, deren Interpretation gültig bleiben wird. Denn, um ein letztesmal mit Kubler zu sprechen. 'eine Mode ist eine Projektion eines bestimmten Bildes der äußeren Erscheinung. Während ihres kurzen Lebens ist sie resistent gegen jede Veränderung, ist vergänglich und verausgabt sich schnell, sie kann nur kopiert, nicht aber grundlegend verändert werden. Moden bewegen sich am Rande der Glaubwürdigkeit, da sie ständig vorausgegangenes mißachten und die Grenzen des Lächerlichen streifen.'³ Otto Künzli feiert persönliche Renaissancen und individuelle Manierismen, doch er verweigert sich jedem Eklektizismus. 'Der Inhalt der Dinge' ist es, für den er sich stark macht, es ist die kompromislose Kritik am Selbstverständlichen, am Beiläufigen, die Ephemeres entlarvt, weil sie den Kern bloßlegt. Erfindungen überwinden Routine und Zerfall, behauptet Kubler, indem sie darauf aufbauen, darüber hinwegsehen, weitersehen. Das 'dritte Auge' des Künstlers ermöglicht diesen Weitblick, eine Schau nach vorn, die sich ohne den Blick zurück orientierungslos im Ungewissen verlieren müßte. Otto Künzlis Blick ist stechend.

Maribel Königer

1 George Kubler, *Die Form der Zeit, Frankfurt/Main 1982, s. 108*
2 *op.cit., S. 113*
3 *op.cit., S. 78*

The appearance of things

What a marvellous invention the 'Wolperinger' is. A prototype worthy of being patented which any 007 agent would be glad to have as a secret weapon – if only it wasn't so conspicuous. It proliferates luxuriously from all corners and edges, the tentacles of functionality stretching out towards potential victims. How different it is from 'The Red Point'. Small, round and – of course – red, it establishes itself everywhere, inconspicuously, propagating like bacteria, as infectious as chicken-pox; its symptoms are similar and it thrives in those predisposed to it, especially children. But this now uncontrollable fertility has a morbid counterpart: 'Everything goes to pieces' – suspended from wire cables are the vestiges of a trivial culture, the fresh spoilage of an epoch drawing to its close, preserved in fragments. A talisman for future generations.

Innovation, reproduction and transitoriness are central themes not only in the work of Otto Künzli. They are also the constants identified by George Kubler as determinants of the 'shape of time', as vital to each individual component of the 'history of things'. Here 'the things' assume the shape people attribute to them and, juxtaposed, provide testimony to the productive and creative powers of Homo sapiens. The way things appear is determined by our changing attitude to the processes of invention, repetition and destruction. Without invention there would be only tedious routine. Without copies there would never be enough of the things people manufacture. Without destruction or decay too many things would outlive their usefulness. Theres is no doubt that the artist has a special role to play in this history of material things: 'Artistic inventions change human sensitivity. These inventions all arise out of the human capacity for perception and imagination, and they refer back to them. This contrasts with functional inventions, closely linked as they are to the physical and biological environment. These functional inventions change humanity only indirectly in that they change the environment'.[2] Otto Künzli's work is highly direct and, to develop his inventions, he has the sensor the artist needs: the artist's 'third eye' – analogous to the additional ear musicians surely have – an organ functioning as a seventh sense, equipped with the receptors for the questions of the age. Künzli works with things which relate to the body, in fact which are usually intended to be worn on it. In this he not only offends occasionally against the wearers of his work, he also breaks taboos. To create a ready-made piece with the skill of a goldsmith or, approaching the work from the opposite direction, design a brooch on a strictly conceptual basis, he tears down the barriers between the genres without hesitation. Sensitivity to tradition and theme in the autonomous and applied arts invests his most sensuous objects with an analytical quality and even his more understated pieces with a consistency of form.

For instance, the gold used for casting the crowns of rulers and the toothless alike and which Künzli, scorning the alchemists, spirits out existence: 'Gold blinds you'. A material which over the millenia of its use has discredited itself and is re-admitted only as an imitation of something else – as a chocolate box, as 'Swiss Gold'. Take the chain, symbolising a bond of affection or of power: goldsmith and blacksmith are equally at home with its manufacture. Künzli's chains have heavy links. If the chain provokes discomfort instead of promising security its positive image evaporates. 'The Deutschmark' is clichéd and sullied. Money stinks. And the observer shudders at wedding rings when, like the trophies of cannibals, they are fused into some new fetish. Künzli is playing with primeval fears, primeval needs. He can do this because he takes them seriously. 'The desire to be protected' is to this day the antithesis of the existential rootlessness of the artist and intellectual; and

yet, as the promordial yearning of all human beings, this desire remains an anthropological constant. Ornate, minimalistic, narrative, reductionist – the objects are magnificent, without timidity. Even the 'grand old themes' are not spared but dusted down again: it is as if historical and genre painting, landscape and still life, portrait and allegory were being rejuventated and re-introduced into 'polite' society. Paint and ornamentation, image and symbol, colour and pattern, the direct and the allegorical; Künzli delves into the recesses of the jeweller's tradition, resurrecting the forgotten classics, giving them a modern treatment whose interpretation will retain its validity. As Kubler comments: 'A fashion is a projection of a particular image of the way things look on the outside. During its short life a fashion is resistant to all change, it is transitory, becomes a spent force, can only be copied but never fundamentally changed. Fashions move at the margin of credibility since they constantly disregard what has preceded them and because they border on the ridiculous'.[3] Although Otto Künzli's work is a celebration of personal renaissances and individual mannerisms, he rejects eclecticism. 'The content of things' is what interests him primarily: the uncompromising criticism of things we take for granted, of the incidental, unmasking the ephemeral because it exposes the core. According to Kubler, inventions overcome routine and decay by building upon them, ignoring and seeing beyond them. The artist's 'third eye' makes this – forward-looking – vision possible. Deprived of a backward perspective, it would lose all orientation in the uncertainty. The vision of Otto Künzli is penetrating.

Maribel Königer

1 George Kubler, *Die Form der Zeit, Frankfurt/Main 1982, p 108*

2 *op cit, p 113*

3 *op cit, p 78*

Over het verschijnen van dingen

De 'Wolpertinger' is een fantastische creatie, misschien wel een gepatenteerd prototype, een geheim wapen waar James Bond blij mee zou zijn – als het niet zo opvallend was. Aan alle kanten zijn er uitgroeisels, de tentakels van de functionaliteit strekken zich uit naar potentiële slachtoffers. Een heel verschil met 'De rode stip'. Klein, rond en – jazeker – rood, hecht hij zich onopvallend aan van alles en nog wat en vermenigvuldigt zich als een bacterie. Iedereen die er vatbaar voor is wordt besmet (vooral kinderen), net als bij de waterpokken. Maar deze oncontroleerbare vruchtbaarheid heeft een morbide tegenhanger: 'Alles valt in duigen'. Aan lange ijzerdraden hangen de overblijfselen van een triviale cultuur, de nalatenschap van een aflopend tijdperk, in fragmenten bewaard als talisman voor komende generaties.

Vernieuwing, vermenigvuldiging en vergankelijkheid zijn niet alleen de hoofdmotieven in het werk van Otto Künzli. Het zijn tevens de constanten die volgens George Kubler de 'vorm van deze tijd' bepalen, de verschillende fasen van de 'geschiedenis der dingen', waarin ideeën de vorm aannemen die de mens ervoor bedacht heeft en die, aaneengeschakeld, getuigen van het produktieve en creatieve vermogen van de homo sapiens. 'Het verschijnen van dingen is afhankelijk van onze wisselvallige houding ten opzichte van uitvindings-, herhalings- en vernietigingsprocessen. Zonder uitvindingen bestond er alleen maar saaie routine. Zonder kopieën zou er nooit een voldoende hoeveelheid van door de mens gemaakte dingen zijn. Zonder vernietiging of verval zouden teveel dingen de tijd dat ze bruikbaar zijn overschrijden.'[1]

De kunstenaar speelt in deze geschiedenis van het materiële zonder twijfel een bijzondere rol: 'Artistieke uitvindingen veranderen de sensibiliteit van de mens. Zij komen allemaal voort uit het menselijke waarnemings- en voorstellingsvermogen en verwijzen daar ook naar terug, in tegenstelling tot de utilitaire uitvindingen, die nauw gekoppeld zijn aan de fysieke en biologische omgeving. Deze bruikbare uitvindingen veranderen de mens slechts indirect, door het veranderen van zijn omgeving.'[2] Otto Künzli is zeer direct. En hij beschikt over de sensor die een kunstenaar nodig heeft om zijn uitvindingen te kunnen ontwikkelen: het derde oog van de beeldende kunstenaar (een musicus zal wel over een extra oor beschikken), een soort zevende zintuig dat gevoelig is voor actuele vraagstukken.

Künzli werkt met dingen die een relatie leggen met het eigen lichaam en meestal bedoeld zijn om op het lichaam te dragen. Daarbij raken soms niet alleen de dragers ervan gewond, maar worden ook taboes doorbroken. Zonder scrupules overschrijdt hij allerlei grenzen wanneer hij met de vaardigheid van een edelsmid een 'ready made' fabriceert of omgekeerd, op basis van een strikt conceptueel gegeven een broche moet ontwerpen. Door zijn gevoel voor tradities en clichés, zowel in de autonome als in de toegepaste kunst, krijgen zijn meest zinnelijke objecten analytische kwaliteit, en zijn meest ingetogen werken een consequent uitgewerkte vorm.

Neem bijvoorbeeld het goud waarvan de kronen van vorsten èn tandelozen zijn gegoten en dat Künzli – tot spot van alle alchemisten – laat verdwijnen. 'Goud maakt blind'. Een materiaal dat zichzelf door de eeuwen heen een slechte naam heeft bezorgd en dat alleen als namaak, als bonbondoos, als 'Zwitsers goud' wordt geaccepteerd. De ketting, symbool van een band, die zowel macht als genegenheid kan uitdrukken – goudsmeden verstonden de kunst van het vervaardigen ervan evenzeer als hoefsmeden – de ketting heeft bij Künzli zware schakels gekregen. Zij verliest haar positieve imago, wanneer zij een gevoel van onbehagen in plaats van zekerheid oproept.

De 'Duitse mark' is versleten en besmeurd. Geld stinkt. En trouwringen doen de toeschouwer huiveren, wanneer ze als kannibalistische trofeeën tot een nieuwe fetisj worden omgesmolten. Het zijn oerangsten en oerbehoeften waar Künzli mee speelt, mee kàn spelen, omdat hij ze serieus genoeg neemt. Tot aan de dag van vandaag staat het 'beschermd-willen-zijn' lijnrecht tegenover het existentiële onbehuisd-zijn van de kunstenaar en de intelletueel, maar blijft als belangrijkste gemeenschappelijke verlangen van de mens toch een antropologische constante.

Bloemrijk of minimalistisch, verhalend of gestileerd, prijken de objecten zonder schroom. Zelfs de 'grote oude thema's' worden niet gespaard, maar afgestoft. Het is alsof in de schilderkunst het historiestuk en het genre, het landschap en het stilleven, het portret en de allegorie vernieuwd zouden worden en weer 'salonfähig' gemaakt. Kleur en ornament, beeld en zinnebeeld: kleurenrijkdom en patronen, het demonstratieve en de allegorie heeft Künzli uit de rekwisietenkamer van het sieradenmaken opgediept en daarmee vergeten klassiekers de wederopstanding in een moderne enscenering geschonken, met behoud van zeggingskracht. Want, om voor de laatste keer met Kubler te spreken, 'mode is de projectie van een bepaald verschijningsbeeld. Tijdens haar korte bestaan is ze resistent tegen iedere verandering; ze is vergankelijk en raakt snel uitgeput, ze kan alleen gekopieerd, maar niet fundamenteel veranderd worden. Elke mode balanceert op de rand van het geloofwaardige, want zij veracht wat aan haar voorafging, en raakt de grens van het belachelijke.'[3] Otto Künzli beleeft persoonlijke renaissances en viert individuele maniërismen bot, maar geeft zich niet over aan eclecticisme. 'De inhoud van alle dingen', daar zet hij zich voor in: hij levert genadeloze kritiek op vanzelfsprekendheden, op onbenulligheden, ontmaskert de modieuze eendagsvliegen door de kern ervan te laten zien. Uitvindingen overwinnen de routine en het verval, stelt Kubler, door erop verder te bouwen, eroverheen te kijken, verder te kijken. Het 'derde oog' van de kunstenaar maakt dit vèrkijken mogelijk, deze naar voren gerichte blik, die zonder de terugblik zijn oriëntatie volkomen kwijt zou raken. Otto Künzli's blik prikt door alles heen.

Maribel Königer

1 *George Kubler, Die Form der Zeit, Frankfurt/Main 1982, p. 108*
2 *ibidem, p. 113*
3 *ibidem, p. 78*

Der rote Punkt

The Red Spot

De rode punt

Der rote Punkt 1980

Brosche *Reisszwecke, Gummi, ∅ 0.9 cm*

Mit kleinen roten Punkten werden in Galerien bereits verkaufte Kunstwerke gezeichnet. Der Käufer hinterlässt, im Einvernehmen mit dem Galeristen, ein Brandmal, eine Marke des Anspruches, des Besitzergreifens, der Potenz. 1980 wurde ich eingeladen, in einer bekannten Baseler Galerie auszustellen. Während der Vorbereitungen wurde wiederholt und mit Nachdruck darauf hingewiesen, dass es sich hier nicht um eine Schmuckgalerie, sondern um eine ernsthafte Kunstgalerie handle und ich mich bitte entsprechend unangewandt verhalten möge. Mein Vorschlag lautete schliesslich, die Galerie leer zu lassen, dafür aber jeden Besucher eigenhändig mit einem roten Punkt zu markieren. Der Galerist war leider damit nicht einverstanden und sagte die Ausstellung ab.

Aber es war die Geburt der sogenannten Reisszweckenbroschen, rote Punkte, die man mit einem kleinen Gummiteil an beliebiger Stelle am Kleid befestigen kann.

Mittlerweile wurden durch Galerien zehntausende dieser Miniaturbroschen verkauft, allerdings nun in vielen verschiedenen Farben, denen der Träger, die Trägerin eine eigene Bedeutung geben mag. Der letzte Rest verbliebener Enttäuschung über die verhinderte Baseler Galerieaktion verwandelte sich schliesslich in Genugtuung, als Kinder begannen, ihre Radiergummis zu zerschneiden, um ihre eigenen Reisszweckenbroschen herzustellen.

OK

The Red Spot 1980

Brooch *drawing pin, rubber, ∅ 0.9 cm*

In galleries, works of art which have already been sold have a tiny red spot attached to them. The purchaser, in agreement with the gallery owner, leaves behind a sign that a claim, that possession, have been taken – a badge of power.

In 1980 I was invited to exhibit at a well-known gallery in Basle, Switzerland. During the preparations it was stressed repeatedly to me that was a serious art, not jewellery gallery, so my exhibits had better reflect this. I ended up suggesting that the gallery be left empty, but with me personally marking each visitor with a red spot. Unfortunately the gallery found this unacceptable and cancelled the exhibition.

Yet this was the birth of the 'drawing-pin brooches', red spots which you affix anywhere to your clothing using a small piece of rubber. There now have been sold by galleries tens of thousands of these miniature brooches, these days in many different colours, to which the wearer can attach his or her own significance. Any remaining disappointment at the cancellation of the Basle exhibition turned to satisfaction when children began cutting up erasers to make their own drawing-pin brooches.

OK

De rode stip 1980

Broche punaise, rubber, ⌀ 0.9 cm

In galeries wordt met kleine rode stippen
aangegeven welke kunstwerken reeds verkocht
zijn. Met goedkeuring van de galeriehouder
laat de koper een merkteken achter waarmee
hij zijn rechten aangeeft, zijn bezit, zijn macht.
In 1980 werd ik uitgenodigd om in een
bekende galerie in Basel te exposeren. Tijdens
de voorbereidingen werd er herhaaldelijk en
met nadruk op gewezen dat dit geen galerie
voor sieraden was, maar een serieuze
kunstgalerie, en of ik mij maar navenant on-
toegepast zou willen gedragen. Tenslotte stelde
ik voor, de galerie leeg te laten en ter
compensatie iedere bezoeker eigenhandig van
een rode stip te voorzien. Helaas was de
galeriehouder het daar niet mee eens en de
tentoonstelling ging niet door.
Dit was de geboorte van de zogenoemde
punaisebroches: rode stippen die je met een
stukje rubber op elke willekeurige plaats van
een kledingstuk kunt bevestigen.
Intussen zijn er door galeries tienduizenden
van deze miniatuur-broches verkocht, maar nu
wel in verschillende kleuren, waar de drager of
draagster een eigen betekenis aan kan geven.
Het laatste beetje teleurstelling over de
gedwarsboomde galerie-actie in Basel sloeg
uiteindelijk om in voldoening, toen kinderen
begonnen hun vlakgommetjes in stukken te
snijden om hun eigen punaisebroches te
maken.

OK

Gold macht blind

Gold makes you blind

Goud maakt blind

Gold macht blind 1980

Armreif *Gummi, Gold, Kugeldurchmesser 1.2 cm*

Gold makes you blind 1980

Bangle *rubber, gold, spherical diameter 1.2 cm*

Goud maakt blind 1980

Armband *rubber, goud, doorsnede kogel 1.2 cm*

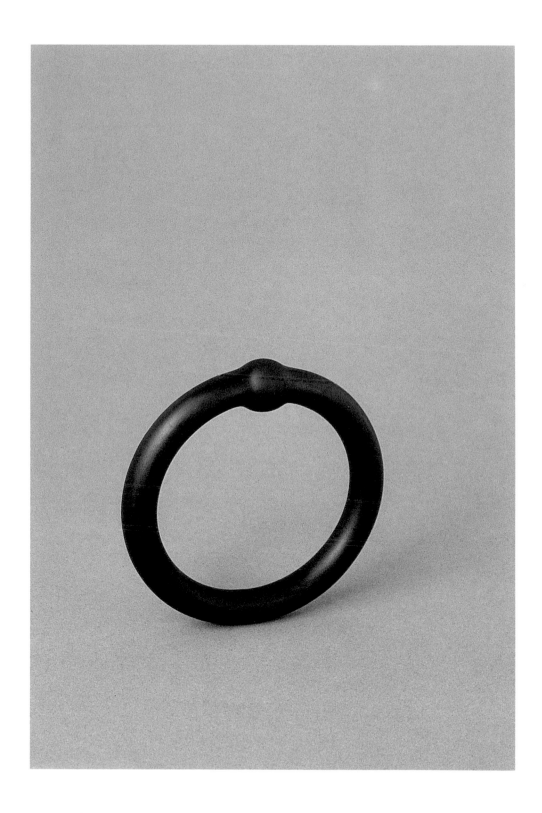

Gold macht blind 1980

Armreif Gummi, Gold, Kugeldurchmesser 1.2 cm

Das Gold kommt aus dem Stein, dem Berg.
Jarhmillionen verbringt es in der Finsternis bis
es herausbricht, erscheint. Seiner Beständigkeit
wegen, auf die sich sein Ewigkeitsanspruch
gründet, und wegen seiner einzigartigen
gelben Farbe und hohen Reflektionskraft
wurde es in fast allen Kulturen zum Symbol für
Licht, für Sonne, für das Überirdische. Aus
goldenen Blechen trieben die Goldschmiede
der Antike und des Mittelalters den Wieder-
schein des Göttlichen.

Der aufklärerische Geist der Renaissance, die
Säkularisation, die Monetisierung und
industrielle Massenförderung des Goldes, die
Entdeckung der atomaren Struktur des
Elementes Au, selbst die Lösung des
alchimistischen Rätsels der künstlichen
Erschaffung von Gold auf nuklear-
physikalischem Weg konnten den Mythos
Gold nicht zerstören.

Erst der Verfall traditioneller handwerklicher
Zielsetzungen brachte auch dem Goldschmuck
Inhaltslosigkeit, Austauschbarkeit, Beliebigkeit.
Solche Überlegungen, zusammen mit gesell-
schaftlichen Veränderungen Ende der Siebzi-
gerjahre und persönlichen Erfahrungen in mei-
nem sozialen Umfeld, veranlassten mich 1980
für einige Zeit auf die Verwendung von Gold
zu verzichten. Ich wollte Distanz gewinnen –
in der Hoffnung, nach einer Periode der Ent-
haltung zu einem neuen Goldverständnis zu
finden.

Als Manifestation dieser Entscheidung entstand
eine 'letzte Arbeit mit Gold': Ein Armreif aus
schwarzem Gummi, in seinem Inneren eine
goldene Kugel, wie eine Schlange mit einem
kleinen Elefanten in ihrem Bauch.

Es war Zeit für das Gold, in die Dunkelheit zu-
rückzukehren.

OK

Gold makes you blind 1980

Bangle rubber, gold, spherical diameter 1.2 cm

Gold is from stone, out of mountains. It spends
millions of years in darkness before breaking
out, before its shine appears. Because of its
constancy – which underpins its claim to
eternity – its unique yellow hue and great
reflective quality, almost all cultures have made
of it a symbol of light, sun and the celestial.
Medieval goldsmiths and those of Antiquity
created out of sheets of gold the reflection of
the divine.

The enlightened spirit of the Renaissance,
secularisation, the monetisation and
industrialised mass extraction of gold, the
discovery of the atomic structure of the
element Au, even the nuclear-physical solution
of the alchemistic riddle of how to create gold
artificially – none of this could destroy the
legend of gold.

Only with the decline of traditional craft forms
and pursuits did gold jewellery become empty
of content, interchangeable, arbitrary.

In 1980 I stopped using gold for a while
because of considerations like these, social
changes in the late 1970s and certain personal
experiences. I wanted to achieve detachment in
the hope that, after a period of abstinence, I
would be able to re-appraise gold.

A 'final work with gold' was created as a
manifestation of this decision: a bangle of
black rubber, the interior consisting of a golden
ball – like a snake with a small elephant in its
belly.

It was time for gold to return to the darkness.

OK

Goud maakt blind 1980

Armband rubber, goud, doorsnede kogel 1.2 cm

Goud komt uit steen, uit de berg. Miljoenen
jaren houdt het zich schuil in de duisternis,
totdat het eruit breekt en te voorschijn komt.
Door de duurzaamheid, waar zijn
eeuwigheidspretentie op gebaseerd is, en door
zijn unieke gele kleur en sterk reflecterende
kracht werd goud in bijna alle culturen een
symbool van licht, van zon, van het
bovenaardse. Uit gouden platen werd in de
oudheid en de middeleeuwen door
goudsmeden de weerspiegeling van het
goddelijke gedreven.

De verlichte geest van de renaissance, de
secularisatie, het gebruik als betaalmiddel en de
industriële massaproduktie van goud, de
ontdekking van de atoomstructuur van het
element Au, zelfs de oplossing van het
alchemistische raadsel door goud kunstmatig te
produceren langs nucleair-natuurkundige weg,
niets van dit alles kon de mythe van het goud
ontkrachten.

Pas toen de ambachtelijke goudbewerking in
verval raakte, begon ook het gouden sieraad te
lijden aan verlies van betekenis, uitwisselbaar-
heid, willekeur.

Zulke overwegingen, alsmede de maatschappe-
lijke veranderingen aan het eind van de jaren
zeventig, en eigen ervaringen in mijn
persoonlijke omgeving, brachten mij er in
1980 toe om tijdelijk van het gebruik van goud
af te zien. Ik wilde afstand nemen – in de hoop
dat ik na een periode van onthouding tot nieuwe
inzichten met betrekking tot goud zou komen.
Om dit besluit te bezegelen ontstond een
'laatste werk met goud': een zwart rubberen
armband, met binnenin een gouden kogel, een
slang met een kleine olifant in zijn buik.

Het werd tijd dat het goud weer terugkeerde
naar de duisternis.

OK

Die grossen alten Themen

Das Bild · Die Farbe · Das Ornament

The grand and ancient Themes

Image · Colour · Ornament

De grote oude thema's

Beeld · Kleur · Ornament

Postkartenbrosche 1981

Ansichtskarte, Acrylglas, Gummi, Messing
14.8 × 10.5 × 0.5 cm, Auflage 200
Rückseite

Postcard brooch 1981

Postcard, acrylic glass, rubber, brass
14.8 × 10.5 × 0.5 cm, edition 200
Backside

Ansichtkaartbroche 1981

Ansichtkaart, acrylglas, rubber, messing,
14.8 × 10.5 × 0.5 cm, oplage 200
Achterzijde

Die grossen alten Themen

Die permanente Mobilität der Objekte ist eine grundlegende Eigenschaft von Schmuck. Denn ein Schmuckstück erwirbt seinen eigentlichen Sinn erst, indem es die Fräsenz einer Person steigert, also getragen wird.

Drei elementare Ausdrucksformen von Schmuck sind das Bild, die Farbe und das Ornament. 1981 fiel mir auf, dass ich diese Aspekte aus meiner bisherigen Arbeit aus persönlicher Neigung immer ausgeklammert hatte. Ich entschloss mich, quasi über meinen Schatten springend, sie zum zentralen Thema einer 'Triologie der Überwindung' zu machen.

Das Bild

Auf Ansichtskarten sind die weitverbreitetsten, die verschiedenartigsten und die schönsten Bilder unserer Tage.

Um sie als Brosche tragbar zu machen, fertigte ich aus einer dünnen Acrylplatte, aus Gummibändern und einer konfektionierten Messingnadel eine Art leichten Wechselrahmen. Mit wenigen Handgriffen lässt sich die Karte in Sekundenschnelle auswechseln. Der Träger, die Trägerin entscheidet, welches Bild mit ihm, mit ihr geht.

Postkartenbrosche 1981
Ansichtskarte, Acrylglas, Gummi, Messing
14.8 × 10.5 × 0.5 cm, Auflage 200

Rückseite

The grand old themes

Permanent mobility of the object is a fundamental characteristic of jewellery. After all, a piece of jewellery only acquires its true significance when it enhances a person's presence, ie by being worn.

Three elemental forms of expression in jewellery are image, colour and ornament. In 1981 I realised that I had been excluding these aspects from my work for personal reasons. Ignoring the clamour within me, I decided to make them the central theme of a 'Trilogy of Will Power'.

Image

Post cards have the best known, most varied and most beautiful pictures of our times.

To turn a postcard into a wearable brooch I made a kind of clip-on picture frame using a thin acrylic sheet, elastic bands and a specially prepared brass needle. The postcard can be changed in a matter of seconds – the wearer decides which picture is to accompany him/her.

Postcard brooch 1981
Postcard, acrylic glass, rubber, brass
14.8 × 10.5 × 0.5 cm, edition 200

Backside

De grote oude thema's

Een van de fundamentele eigenschappen van
sieraden is hun voortdurende mobiliteit. Een
sieraad krijgt immers pas zin als het iemands
aanwezigheid meer glans geeft. Kortom, als
het gedragen wordt.
Beeld, kleur en ornament zijn drie elementaire
uitdrukkingsvormen van sieraden. In 1981 viel
mij op dat ik deze aspecten zonder erbij na te
denken steeds uit mijn werk had gebannen. Als
het ware over mijn eigen schaduw heen sprin-
gend, besloot ik om ze tot hoofdthema van een
'Trilogie der zelfoverwinning' te maken.

Beeld

Op ansichtkaarten zijn de meest verspreide,
meest uiteenlopende en mooiste beelden van
deze tijd te vinden.
Om ze als broche te kunnen dragen, maakte ik
van een dunne acrylplaat, wat elastiekjes en een
messing speld een soort lichtgewicht wissel-
lijst. In een handomdraai kan de ansichtkaart
worden verwisseld. De drager cq. draagster be-
slist, wat voor beeld hij of zij bij zich wil heb-
ben.

Ansichtkaartbroche 1981
Ansichtkaart, acrylglas, rubber, messing
14.8 × 10.5 × 0.5 cm, oplage 200

Achterzijde

Die Farbe 1981

Koffer mit 1138 Broschen in 569 Farben

Papier, PVC, 1.8 × 1.8 × 0.4 cm

Colour 1981

Trunk with 1138 brooches in 569 colours

Paper, PVC, 1.8 × 1.8 × 0.4 cm

Kleur 1981

Koffer met 1138 broches in 569 kleuren

Papier, PVC, 1.8 × 1.8 × 0.4 cm

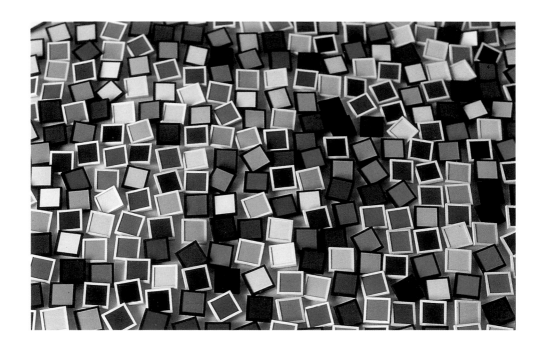

Die Farbe

Ein weissgestrichener Holzkoffer. In seinem Inneren befinden sich 1138 verschiedene Broschen in 569 verschiedenen Farben. Farbiges Papier in PVC – Rähmchen, die dafür im Spitzgussverfahren hergestellt wurden. Jede Farbe ist in diesem Koffer nur zweimal wiederholt; eine in einem weissen, die andere in einem schwarzen Rähmchen. Alle Broschen sind auf der Rückseite nummeriert. Verkaufte Exemplare können so problemlos ersetzt werden. Entscheidet man sich nebenstehendes Blau zu tragen, wäre dies übereinstimmend mit der Nummer 562.

Colour

A wooden trunk, painted white. It contains 1.138 different brooches in 569 different colours. Coloured paper in small, injection-moulded PVC frames. Every colour in the trunk is repeated only twice: one in a white, the other in a black frame. Every brooch is numbered on its reverse. So those that are sold are easily replaced. The adjacent blue would correspond to number 562.

Farbbroschen 1981
1138 Broschen in 569 Farben
Papier, PVC, 1.8 × 1.8 × 0.4 cm

Koffer Holz, 64 × 50 × 6.5 cm

Colourbrooches 1981
1138 brooches in 569 colours
Paper, PVC, 1.8 × 1.8 × 0.4 cm

Trunk wood, 64 × 50 × 6.5 cm

Kleur

Een witgeschilderde houten koffer. In die kof-
fer bevinden zich 1138 verschillende broches
in 569 verschillende kleuren. Gekleurd papier
in PVC-lijntjes, die door toepassing van een
spuitgietprocédé voor dat doel waren ver-
vaardigd. Elke kleur komt in die koffer slechts
tweemaal voor – de ene keer in een wit, de an-
dere keer in een zwart lijstje. Alle broches zijn
aan de achterkant genummerd. Verkochte ex-
emplaren kunnen op die manier moeiteloos
worden aangevuld. Mocht men bijvoorbeeld
besluiten om nevenstaand blauw te dragen, dan
zou dat overeenkomen met nummer 562.

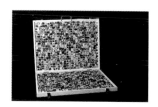

Kleurbroche 1981
1138 broches in 569 kleuren
Papier, PVC, 1.8 × 1.8 × 0.4 cm

Koffer hout, 64 × 50 × 6.5 cm

Centifolia 1983

Brosche *Hartschaumstoff, Tapete, 13 × 8.8 × 6 cm*

Centifolia 1983

Brooche *hard-foam, wall-paper, 13 × 8.8 × 6 cm*

Centifolia 1983

Broche *hardschuim, behang, 13 × 8.8 × 6 cm*

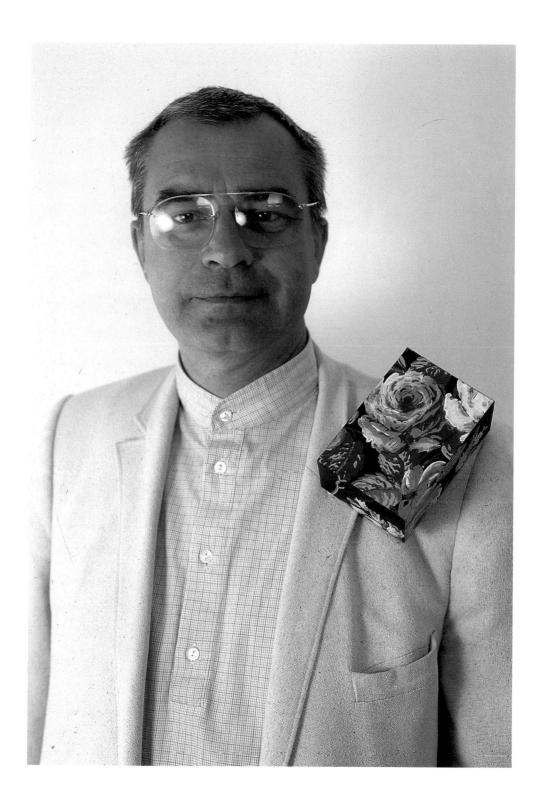

Das Ornament

Um Ornament zu tragen, eignet sich Tapete am besten. Sie ist sprichwörtlicher Ausdruck der 'Angst vor der Leere'. In der Regel zum Ausschlagen von Innenräumen benutzt, ist sie hier gegensätzlich verwendet: zum Überziehen von positiven Volumen. Verschiedene Muster sind unterschiedlicher Formen zugeordnet, rund 400 Tapetenbroschen entstanden so von 1982 bis 1985.
Um die von einigen Kritikern bezweifelte Tragbarkeit dieser Broschen zu unterstreichen, lud ich 1983 Freunde ein, sich eines dieser Objekte auszusuchen und nach Belieben anzustecken. Die fotografische Dokumentation dieser Begegnungen zwischen Schmuckstück und Mensch begründete mein starkes Interesse an weiteren Portraitreihen.

OK

Ornament

Wallpaper is the most suitable ornament to wear. It is, literally, the expression of the 'fear of emptiness'. As a rule used for covering interior areas, here its application is contrastive: the overlaying of actual volumes. Different patterns relate to different forms: between 1982 and 1985 around 400 wallpaper brooches originated in this way.
In 1983, to stress the fact these brooches can be worn – doubted by some critics – I invited friends to choose one and pin it on in any way they wished. My keen interest in further series of portraits was rooted in the photo documentation of these encounters between jewellery and people.

OK

Acht Broschen 1983

Hartschaumstoff (bei 'Saba' Holz), Tapete

Linke Reihe

Medici, 11 × 11 × 9 cm
Real, 10 × 6 × 2 cm
Saba, ⌀ 0.6 × L 36.2 cm
Assam, 20 × 7.8 × 9 cm

Rechte Reihe

Hollywood, 23.3 × 10.9 × 2 cm
Novis, 10.3 × 9.3 × 3.3 cm
Benares, 17.5 × 9.6 × 12.5 cm
Saloon, 6.9 × 6.9 × 5.2 cm

Eight brooches 1983

Hard-foam ('Saba', wood), wall-paper

left row

Medici, 11 × 11 × 9 cm
Real, 10 × 6 × 2 cm
Saba, ⌀ 0.6 × L 36.2 cm
Assam, 20 × 7.8 × 9 cm

right row:

Hollywood, 23.3 × 10.9 × 2 cm
Novis, 10.3 × 9.3 × 3.3 cm
Benares, 17.5 × 9.6 × 12.5 cm
Saloon, 6.9 × 6.9 × 5.2 cm

Ornament

De meest geschikte ornamentdrager is het be-
hang. Behang is de concrete uitdrukking van
de 'angst voor de leegte'. In de regel wordt het
voor het aankleden van interieurs gebruikt,
maar hier voor het tegendeel: het bekleden van
positieve volumes. De verschillende vormen
krijgen verschillende patronen toebedeeld. Zo
ontstonden tussen 1982 en 1985 zo'n 400 be-
hangbroches.
Om de door sommige critici in twijfel ge-
trokken draagbaarheid van deze broches te on-
derstrepen, liet ik vrienden van mij in 1983 er
elk eentje uitzoeken en naar eigen goeddunken
opspelden. Door de foto-documentatie van de-
ze ontmoetingen tussen sieraad en mens kreeg
ik steeds meer belangstelling voor het maken
van verdere portretseries.

OK

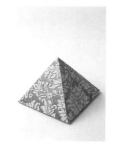
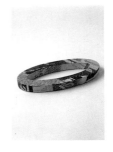
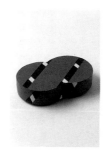
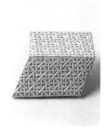

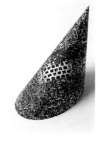

Acht broches 1983

Hardschuim (bij 'Saba' hout), behang

linker rij

Medici, 11 × 11 × 9 cm

Real, 10 × 6 × 2 cm

Saba, ⌀ 0.6 × L 36.2 cm

Assam, 20 × 7.8 × 9 cm

rechter rij

Hollywood, 23.3 × 10.9 × 2 cm

Novis, 10.3 × 9.3 × 3.3 cm

Benares, 17.5 × 9.6 × 12.5 cm

Saloon, 6.9 × 6.9 × 5.2 cm

Das Schweizer Gold · Die Deutsche Mark

Swiss Gold · The Deutschmark

Het Zwitserse goud · De Duitse mark

Das Schweizer Gold · Die Deutsche Mark

Brosche *Papier, Acrylglas, Stahl, 24 × 8.5 × 4.3 cm*

Auflage 24

Kette *200 Deutsche 1-Mark Münzen, Gewicht 1.2 Kg*

Swiss Gold · The Deutschmark

Brooche *paper, acrylic glass, steel, 24 × 8.5 × 4.3 cm*

Edition 24

Chain *200 German one-Mark pieces, weight 1.2 kg*

Het Zwitserse goud · De Duitse mark

Broche *papier, acrylglas, staal, 24 × 8.5 × 4.3 cm*

Oplage 24

Ketting *200 Duitse marken, gewicht 1.2 kg*

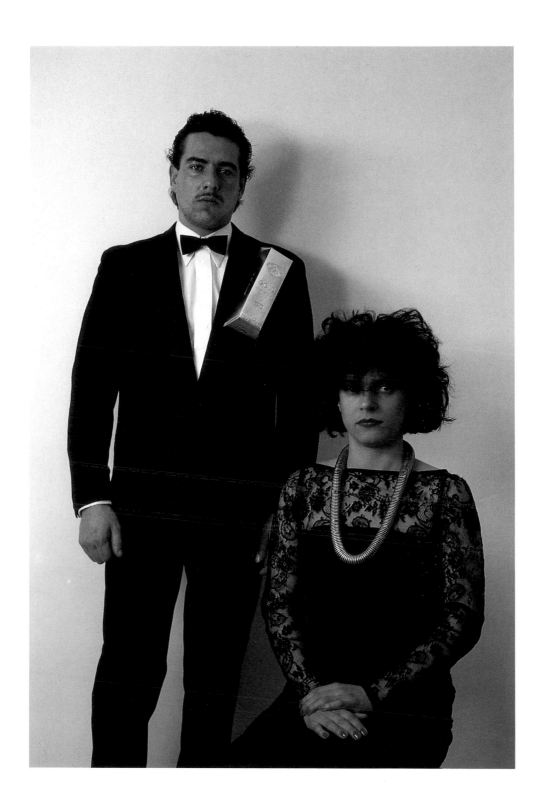

Das Schweizer Gold · Die Deutsche Mark

In einem kleinen Raum sitzt eine Frau in einem eleganten schwarzen Spitzenkleid. Sie trägt eine schwere Kette aus zweihundert deutschen 1-Mark Münzen. Die Kette heisst: Die Deutsche Mark. Hinter der Frau steht ein Mann in schwarzem Smoking. Er trägt eine Brosche, gefertigt aus einer federleichten Originalverpackung für Schweizer Qualitätspralinen. Sie hat die Form eines grossen Goldbarrens. Die Brosche heisst: Das Schweizer Gold. Die beiden Personen geben sich entspannt, rauchen, hören Musik und trinken Champagner. Durch eine schaufensterartige Scheibe akustisch getrennt, aber optisch mit dem Paar verbunden, stehen Besucher in einem grossen, kargen Raum und trinken Dosenbier.

Die Helligkeit in den beiden Räumen ist die gleiche. Die zwei Personen im kleinen Raum scheinen die Besucher zu ignorieren. Doch heimlich, so ist anzunehmen, unterhalten sie sich über die Besucher. Diese mussten beim Eintreten nahe an dem Fenster mit dem Mann und der Frau vorbeigehen. Jetzt versuchen die meisten Distanz zu halten, sprechen mit gedämpfter Stimme miteinander und betrachten den Mann und die Frau nur verstohlen aus der Ferne.

Vom grossen Raum gehen vier Schaufenster auf die Strasse. Im Schutz der Dunkelheit der hereinbrechenden Nacht bleiben Passanten stehen und beobachten die Besucher.

Das Schweizer Gold · Die Deutsche Mark, so auch die gleichnamige Inszenierung, ist eine Arbeit über Exhibitionismus, Voyeurismus, Rezeption, Exposition, Konsumverhalten, Beliebigkeit von Wertvorstellungen, Macht, Ausbeutung, Eitelkeit und Illusion.

Lothringerstrasse 13, München, 20. Dezember, 1983

OK

Swiss Gold · The Deutschmark

A lady in an elegant black lace dress sits in a small room. She wears a heavy chain made of two hundred German one-Mark pieces. The chain is called: The Deutschmark. Behind the woman stands a man in a dinner jacket. He is wearing a brooch made from ultra-light, original packaging for quality Swiss chocolates. The brooch is in the shape of a gold bar. It is called: Swiss Gold. Both persons are behaving in a relaxed manner, smoking, listening to music and drinking champagne.

Visitors drink cans of beer in a large, bare room. They are acoustically separated from the couple by a pane of glass resembling a shop window but are able to see them through this. The lighting is the same in both rooms. The two persons in the small room appear to be ignoring the visitors. But it can be gathered that, secretly, they are talking about them. On entering, the visitors would have had to pass close to the window near the man and the woman. Most of them are now trying to keep their distance, lowering their voices and glancing furtively at the man and woman from afar.

Four windows look onto the street from the large room. Passers-by, under the protection of nightfall, stop to observe the visitors.

Swiss Gold · The Deutschmark is, like the production of the same name, a work about exhibitionism, voyeurism, reception, exposition, consumerist behaviour, the arbitrariness of moral concepts, exploitation, vanity and illusion.

Lothringerstrasse 13, Munich, 20 December 1983

OK

Het Zwitserse goud · De Duitse mark

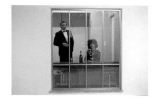

In een kleine ruimte zit een vrouw, gekleed in
een elegante zwartkanten japon. Zij draagt een
zware ketting, bestaande uit tweehonderd
Duitse marken. De ketting heet: 'De Duitse
mark'. Achter de vrouw staat een man in
zwarte smoking. Hij draagt een broche
gemaakt van een vederlichte originele
verpakking van Zwitserse kwaliteitspralines.
De broche heeft de vorm van een grote
goudstaaf, en heet: 'Het Zwitserse goud'.
Beide personen lijken ontspannen, zij roken,
luisteren naar muziek en drinken champagne.
Door een soort etalageruit akoestisch van dit
paar gescheiden, maar optisch ermee
verbonden, staan bezoekers in een grote, kale
ruimte bier uit blik te drinken.

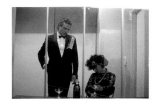

Het licht in beide ruimtes is hetzelfde. Het
tweetal in de kleine ruimte lijkt de bezoekers te
negeren. Maar heimelijk, zo mag men
aannemen, praten ze over hen. De bezoekers
moesten bij het binnengaan dicht langs het
raam met de man en de vrouw lopen. Nu
proberen de meesten afstand te houden,
spreken zachtjes met elkaar en bekijken de man
en de vrouw steeds vanuit de verte. De grote
ruimte heeft vier etalageruiten aan de
straatzijde. Beschermd door de duisternis van
de invallende nacht blijven voorbijgangers
staan om de bezoekers te observeren.

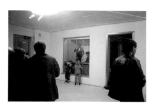

'Het Zwitserse goud · De Duitse mark' (ook de
enscenering draagt deze naam) is een werk over
exhibitionisme, voyeurisme, receptie, expositie,
consumentengedrag, willekeurige normen en
waarden, macht, uitbuiting, ijdelheid en illusie.

Lothringerstrasse 13, München, 20 december 1983

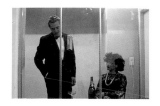

OK

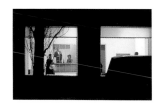

Die Fabel von der guten Form

The Fable of Good Form

De fabel van de goede vorm

Wolpertinger 1985

Mehrzweckschmuck *Silber, Leder, Baumwolle*

Kantenlänge des Würfels 2.5 cm

Wolpertinger 1985

Multi-purpose jewellery *silver, leather, cotton*

Length of cube 2.5 cm

Wolpertinger 1985

Multifunctioneel sieraad *zilver, leer, katoen*

Lengte kubus 2.5 cm

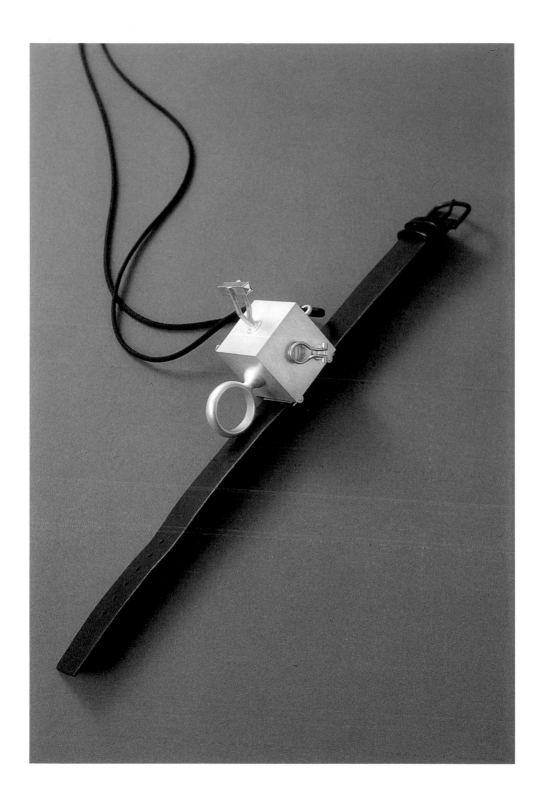

Wolpertinger 1985

Mehrzweckschmuck Silber, Leder, Baumwolle

Kantenlänge des Würfels 2.5 cm

'Swiss Army Knife - 101 uses' - mit diesem Slogan wird international das erfolgreichste Mehrzweckwerkzeug der Welt angepriesen: das Schweizer Armeemesser.

Zugegeben, auch ich besitze solch ein Messer. Als gründlich ausgebildeter Handwerker habe ich jedoch Qualität und Nützlichkeit richtiger Werkzeuge kennen und schätzen gelernt. Sie sind meistens hochspezialisiert und dadurch beim Einsatz von nicht zu überbietender Verlässlichkeit. Unter diesem Gesichtspunkt das Ausklappwunder betrachtend, muss selbst die Funktionsfähigkeit des Zahnstochers, der geschickt in die Kunststoffschale des Messergriffes eingeschoben ist, in Frage gestellt werden. Mit abnehmender Funktionstüchtigkeit scheint zunehmende Ornamentwirkung einherzugehen. Dies ist besonders deutlich zu beobachten, wenn – ein beliebtes Spiel – sämtliche Klingen, Öffner, Sägen, Feilen, Ahlen und übrigen Bestandteile des Messers gleichzeitig ausgeklappt werden. Die eigentliche Faszination dieses Utensils wird deutlich: die Ästhetik der Mehrzwecknutzlosigkeit.

Der Wolpertinger ist eine Schmuckspezies, die lediglich sechs verschiedene Funktionen in sich vereinigt. Er lässt sich als Ring tragen, als Halsschmuck oder als Armschmuck, aber auch als Ohrschmuck, als Brosche und als Manschettenknopf. Auf den sechs Seiten eines silbernen Würfels sind die industriell vorgefertigten Befestigungsmechaniken für diese sechs Trageweisen angebracht. In ihrer Funktionsfähigkeit durch gegenseitige Behinderung stark eingeschränkt, gewinnt die formale, ästhetische Gestalt dieser Mechanismen, (die üblicherweise auf der Rückseite eines Schmuckstückes verborgen sind) dominierende Präsenz.

Wolpertinger ist die Zusammenfügung ursprünglich nicht vereinbarer Einzelteile, die

Wolpertinger 1985

Multi-purpose jewellery silver, leather, cotton

Length of cube 2.5 cm

'Swiss Army Knife - 101 uses': this is the slogan used to extol the most successful multi-purpose utensil in the world.

I admit to also having one. And quite handy it is too for one or two things. But as a craftsman with a thorough training I've come to prize the quality and utility of real tools. They are usually highly specialised and their reliability therefore unsurpassable. So looking at the wonderknife from this point of view, you even have to question the effectiveness of the toothpick, cleverly accommodaoted in the handle's plastic hull.

Diminishing utility appears to be directly correlated to an increase in ornamentation. This becomes especially apparent when all the blades, openers, saws, files, awls and the knife's other components are opened out simultaneously – a popular pastime. The real fascination of this gadget is clearly seen to reside in the aesthetics of multi-purpose uselessness.

The Wolpertinger is a species of jewellery incorporating six different functions only. It can be worn as a ring, necklace or bangle as well as an earring, brooch or cufflink. Each of the six different, mass-produced attachment mechanisms – one for each way of wearing the object – is moubnted on a side of the silver cube. These mechanisms (usually hidden away on the reverse of a piece of jewellery) obstruct each other and greatly restrict each other's effectiveness. Their formal, aesthetic aspect therefore attains a dominating presence.

Wolpertinger, the amalgam of, originally, irreconcilably individual parts related to various parts of the human body, is a mythical creature. This piece of jewellery owes its name to the Crisensus bavaricus, the Bavarian Wolpertinger, a creature in multiple variations put together from various parts of different species by

Wolpertinger 1985

Multifunctioneel sieraad *zilver, leer, katoen*

Lengte kubus 2.5 cm

'Swiss Army Knife - 101 uses' - met deze slo-
gan wordt internationaal voor het meest suc-
cesvolle multifunctionele stuk gereedschap ter
wereld geadverteerd: het Zwitserse legerzak-
mes.

Toegegeven, ook ik heb zo'n zakmes. Het
komt vaak heel goed van pas. Maar als volleerd
ambachtsman heb ik de kwaliteit en het nut
van het juiste gereedschap leren kennen en
waarderen. Meestal is het uitermate specialis-
tisch en daardoor in het gebruik van onover-
troffen betrouwbaarheid. Wanneer je het uit-
klapwonder vanuit dat oogpunt bekijkt, moet
zelfs de functionaliteit van de tandenstoker, die
handig in het kunststof omhulsel van de greep
verborgen zit, in twijfel worden getrokken.
Het lijkt wel of iets, naarmate het minder in
staat is zijn functie te vervullen, aan ornamen-
tele waarde wint. Dat is heel duidelijk te zien
wanneer – een geliefd spelletje – alle messen,
openers, zagen, vijlen, priemen en overige on-
derdelen van het zakmes tegelijk worden uit-
geklapt. Dan pas wordt duidelijk wat er eigen-
lijk zo fascinerend is aan dit gebruiksvoorwerp:
de esthetiek van zijn meervoudige non-functio-
naliteit.

De Wolpertinger is een sieraad dat slechts zes
verschillende functies in zich verenigt. Je kunt
het als ring dragen, als hals-, arm-, of zelfs als
oorsieraad, maar ook als broche of manchet-
knoop. Om dit te bereiken zijn de zes zijden
van een zilveren kubus voorzien van machinaal
vervaardigde bevestigingsmechanieken. Door-
dat ze elkaar danig in de weg zitten, worden
die mechanismes in sterke mate beperkt in hun
functioneren en gaat hun esthetische ver-
schijningsvorm – doorgaans zitten ze aan de
achterkant verborgen – domineren.

De Wolpertinger is een samenraapsel van in
feite onverenigbare losse onderdelen, die naar

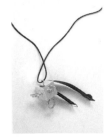

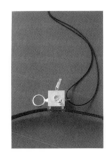

auf verschiedene Partien des menschliechen Körpers verweisen: ein Fabelwesen.

Pate für den Namen dieses Schmuckwerkes ist der crisensus bavaricus, der bayerische Wolpertinger, eine von Jägern und Tierpräparatoren in mannigfaltigen Abwandlungen aus diversen Körperfragmenten unterschiedlichster Tierarten zusammengefügte Kreatur. Seine Anhänger beteuern unerschütterlich, dass er real existiere und unter strengster Einhaltung obskurer Regeln in den Wäldern Bayerns zu beobachten und auch einzufangen sei...

Wolpertinger, Basilisk, Chimäre, Sphinx, Greif und Einhorn: Fabeltiere der Mythologie. In den Märchen des gentechnologischen Zeitalters, den Science-Fiction Romanen der neueren Generation, begegen wir ihren zeitgenössischen Verwandten: Sich ständig selbst verändernde Mehrzweck-Kampfmaschinen, wechselnd als hochelektronische Boden- und Fluggeräte, prähistorische Schuppenviecher und muskelstrotzende Superheroen in Aktion tretende Mutanten.

Ein kleiner, metallener Würfel, auf jeder Seite ein für den Uneingeweihten kaum einzuordnender Auswuchs. Ein Wald von Antennen, Leitungen, Plattformen, ring- und t-förmigen Aufbauten.

Sendet und empfängt es Signale? Schiesst es? Spuckt es Feuer und explodiert es? Oder ist es nur das Ei einer neuen phantastischen Gattung aus dem All?

OK

hunters and dissectors of animals. Its acolytes affirm unshakeably that it actually exists and, if obscure rules are strictly adhered to, can be observed in the Bavarian forests and even captured...

Wolpertinger, basilisk, chimera, the Sphinx, griffin and unicorn: mythological creatures. We encounter their latter-day relatives in the fantastic tales of the genetic era, the new-generation science-fiction novels: multipurpose fighting machines, permanently transforming themselves as they switch from high-powered electronic ground devices to fliers; prehistoric, scaly ant-eaters; muscly superheroes, mutants going into action.

A small, metal cube, each side bearing an excrescence almost impossible for the uninitiated to categorise. A forest of antennas, wires, platforms, ring- and T-shaped additions.

Does it transmit and receive signals? Does it shoot? Does it spew fire and explode? Or is it only the egg of a new, fantastic species from outer space?

OK

verschillende delen van het menselijk lichaam verwijzen: een schepsel uit een fabel.

Het sieraad ontleent zijn naam aan de crisensus bavaricus, de Beierse Wolpertinger, een door jagers en opzetters van dieren in allerlei variaties samengesteld schepsel, bestaande uit verschillende lichaamsdelen van de meest uiteenlopende diersoorten. Zijn aanhangers houden vol dat hij echt bestaat en dat je hem, als je je strikt aan bepaalde obscure regels houdt, in de bossen van Beieren kunt tegenkomen en ook kunt vangen...

Wolpertinger, basilisk, chimaera, sfinx, griffioen en eenhoorn: allemaal mythologische fabeldieren. In sprookjes die spelen in het tijdperk van de genetische manipulatie, de science-fictionromans van de opgroeiende generatie, komen we hun hedendaagse soortgenoten tegen: continu veranderende multifunctionele gevechtstoestellen, mutanten die afwisselend als high-tech grond- en vliegapparatuur, als prehistorische geschubde beesten of als zwaar gespierde superhelden in actie komen.

Een kleine, metalen kubus, aan elke zijde voorzien van een voor niet-ingewijden nauwelijks te plaatsen uitgroeisel. Een woud van antennes, leidingen, platforms, alsmede cirkel- en T-vormige bouwsels.

Kan het signalen ontvangen en uitzenden? Kun je ermee schieten? Kan het vuur spuwen of ontploffen? Of is het slechts het ei van een nieuwe, aan de fantasie ontsproten species uit het heelal?

OK

Alles geht in die Brüche

Everything goes to pieces

Alles gaat aan diggelen

Broken Mickey Mouse 1988

Anhänger *Holz, Blattgold, Farbe, Stahl*

8.5 × 12 × 7 cm

Broken Mickey Mouse 1988

Pendant *wood, gold leaf, paint, steel*

8.5 × 12 × 7 cm

Broken Mickey Mouse 1988

Hanger *hout, bladgoud, verf, staal*

8.5 × 12 × 7 cm

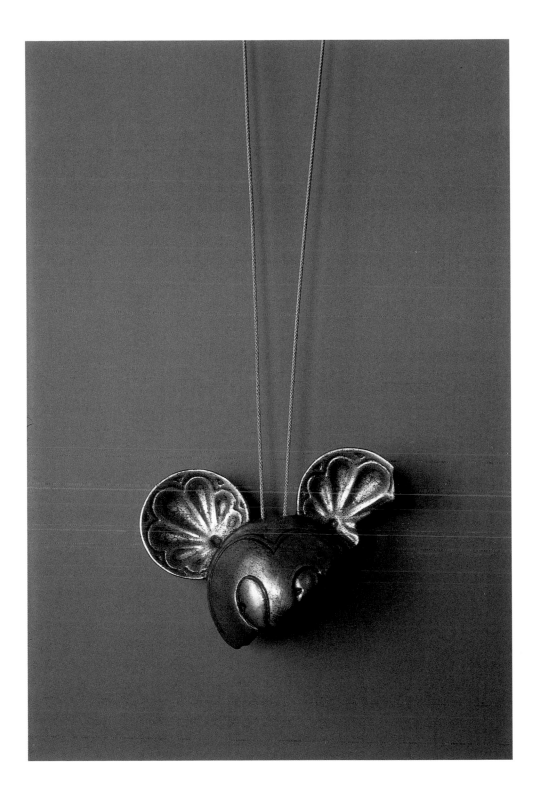

Alles geht in die Brüche

Namque non dominae tuae sed tuae ipsae obtulisti mentulae coronas.

Verfasser unbekannt

(Nicht deiner Dame, sondern deinen Genitalien weihtest du Opferkränze)

Jede Art von Schmuck geht mit seinem Träger eine innige Beziehung ein, wenn dieser ständig in enger Berührung mit ihm sein möchte. Mit Künzlis jüngstem Werk, den 'Pendeln', wird diese Berührung fühlbar erotisch – ein rhythmisch hämmernder Schlag, der genau auf die Leistengegend zielt. Das gilt jedenfalls für ein mit Blattgold überzogenes hölzernes Objekt, das in genau bemessenem Abstand am Halse hängt und im Takt mit den Schritten des Trägers in Schwingung gerät.

Es ist ein existentielles Schlagen, das den Neigungen der sich selbst geißelnden Romanfigur Becketts, Molloy, entsprechen würde (Berühr' mich, kneif' mich, schlag' mich, so daß ich weiß, daß ich lebe). Diese Vorstellung wirkt aber auch verhalten komisch. Mit seinen rythmischen Schlägen trifft jedes Pendel ungeniert, buchstäblich und lachend, das Herz oder was auch immer seiner eigenenen Bedeutung und hämmert uns immer wieder das schwer faßbare Grundprinzip der Gegenwärtigkeit ein, das sich, wie man sagt, im tiefsten Inneren unseres psychosexuellen Seins verbirgt.

Eines der Pendelgewichte *(Il Tempo Passa)* ist eine einfache Goldkugel, wie Künzli sie auch in anderen Werken verwendete, eine Kugel aus schlichtem Gold: zum Beispiel in einen Armreif aus schwarzem Gummi eingebettet oder dazu gedacht, sie fest in die Achselhöhle einzuklemmen. In beiden Fällen ist das Gold nach außen hin unsichtbar und stellt einen verborgenen, auf guten Glauben basierenden Wert dar, ein Geheimnis, das, sollte es entschleiert werden, jeden Sinn verlieren würde. Bei der Kugel am schwingenden

Everything goes to pieces

Namque non dominae tuae sed tuae ipsae obtulisti mentulae coronas.

Unknown writer

(It is not your Lady, but your genitals you wreathed with garlands)

All manner of adornment engages in an intimate relation with its wearer, who must desire its close and constant touch. With Otto Künzli's recent 'Pendulums' that touch becomes tangibly erotic – a rhythmic, hammered beat, aimed precisely at the groin – as, in each case, a gold-leafed wooden object, hanging at a carefully measured distance from the neck, swings in time with its wearer's walk.

This is an existential beat to suit the likes of Beckett's self-flagellating Molloy (touch me, pinch me, hit me, so I know I'm there). The image is also self-consciously funny. In its implied repetitive movement, each pendulum unashamedly, literally, and laughingly, strikes at the heart – or at the whatever – of signification, doggedly emphasizing the elusive principle of presence that we're told lies at the deepest level of our psycho-sexual existence.

One of the pendulum weights *(Il Tempo Passa)* is a simple golden ball, like the plain gold ball that Künzli has used in other work: i.e., sealed inside a black rubber bracelet; or designed to be hugged tight in the cave of the armpit. In both cases, the gold is publicly invisible, and signifies a hidden value taken on faith, a mystery whose demystification would mean loss of meaning altogether. But the ball on the swinging pendulum is all about visibility, about needing to see to believe, about needing to be reassured by sight and touch. This gold ball establishes a visible equation between itself and its targets: this equals this. Again, the gold signifies value, and proclaims equal value – again and again – for the spot that it hits.

The 'Pendants', of which there are many more,

Alles gaat aan diggelen

Namque non dominae tuae sed tuae ipsae obtulisti mentulae coronas.

Schrijver onbekend

(Niet aan je beminde, maar aan je genitalieën heb je je lauwerkransen gewijd)

Een sieraad gaat een intieme relatie aan met zijn drager, die de constante aanraking ervan dicht tegen zijn lichaam wenst te voelen. Bij Otto Künzli's jongste werk, de 'pendels', wordt deze aanraking ook voelbaar erotisch – een regelmatig kloppend ritme dat precies op de liesregio is gericht – wanneer een met bladgoud overtrokken, houten voorwerp op een zorgvuldig bepaalde afstand van de hals voortdurend meezwaait in het loopritme van zijn drager.

Een existentieel slaan is het, dat zou passen bij mensen als Becketts zelfkastijdende Molloy (raak me aan, knijp me, sla me, zodat ik weet dat ik besta). Dat beeld is onbedoeld ook wel grappig. Met zijn ritmische bewegingen raakt elke pendel ongegeneerd letterlijk en lachend, het hart – of wat dan ook – van zijn functie en hamert hardnekkig iop het ongrijpbare principe van aanwezigheid dat, naar men zegt, in het diepst van ons psycho-sexuele wezen verscholen ligt.

Een van de pendelgewichten *(Il Tempo Passa)* is een eenvoudige gouden kogel, die lijkt op de gouden kogel die Künzli ook in ander werk heeft gebruikt: opgesloten in een zwartrubberen armband of bedoeld om in de okselholte te klemmen. In beide gevallen is het goud naar buiten toe onzichtbaar, hetgeen wijst op een verborgen, in goed vertrouwen aangenomen waarde, een mysterie dat bij ontsluiering van iedere zin zou zijn ontdaan. Maar de kogel aan de zwaaiende pendel heeft alles te maken met zichtbaarheid, met onze behoefte iets te zien alvorens het te kunnen geloven, en door zien èn aanraken op ons

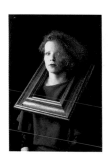

Pendel aber geht es ganz um die Sichtbarkeit, um das Bedürfnis, etwas zu sehen, damit man es glauben kann, und durch Sehen und Berühren dessen auch ganz sicher zu sein. Diese Goldkugel stellt eigentlich eine sichtbare Gleichung zwischen sich selbst und ihrem Ziel her: dies gleicht jenem. Wiederum bedeutet Gold Wert und es verkündet immer wieder, daß die Stelle, die es trifft, ebenso wertvoll ist. Die 'Anhänger', und derer gibt es noch viel mehr, sind ebenfalls mit Blattgold überzogene Objekte, Bruchstücke von antiken Ornamenten, die 'aus kleinen italienischen Antiquitätenläden stammen' (also authentisch) und dazu entworfen sind, in einer den Konventionen besser angemessenen Höhe getragen zu werden.

Die 'Anhänger' und 'Pendel' sind ein materieller Hinweis auf die Fotoserie Künzlis 'Die Schönheitsgalerie' (1984). Dabei ließen sich Frauen mit hölzernen Bilderrahmen, unbequemen, riesengroßen Halsornamenten, fotografieren. Künzli vergleicht diese Rahmen mit etwas verrutschten symbolischen Lorbeerkränzen, und weil die Bilder ziemlich zweideutig wirken, hat er damit so einiges ausgelöst. Die 'Schönheiten' erscheinen in doppeltem Sinn in Rahmen gefaßt: gefeiert und gefangen. Bei *Gloria*, einem anderen Pendel, setzt Künzli aber den Lorbeerkranz wieder an die Stelle zurück, wo er hingehört, nicht auf das Haupt, wie man erwarten würde, sondern untenhin.

Die 'Schönheitsgalerie' ist zu allererst ein fotografisches Projekt und weniger eine Dokumentation dreidimensionaler Arbeiten. Als praktische und bestimmt tragbare Bruchteile der Rahmen aus der

are also gold-leafed objects, fragments of antique décor 'from thrift stores in Italy' (i.e., authentic) – designed to hang at a more conventional height.

The 'Pendants' and 'Pendulums' make material reference to Künzli's photographic series 'The Beauty Gallery' (1984), for which women posed wearing wooden picture frames as awkward, bulky necklaces. Künzli compares these frames to symbolic laurel wreaths, that have slipped; certainly he has jostled something loose, as the images are suggestively ambiguous; the 'beauties' appearing framed in a double sense: both celebrated and trapped. But Künzli puts the laurel back in its proper place with *Gloria*, another pendulum; not, as one might think, garlanding the head, but down below.

'The Beauty Gallery' exists first and foremost as a photographic project, rather than as documentation of three-dimensional work. As practical, potentially wearable excerpts of the frames in 'Beauty Gallery', the 'Pendants' make elegant reference to the more conceptual work. But they are something entirely different as well. Steeped in the romantic humours of Western European culture, they are nostalgic emblems of codified styles – deliberately decontextualized. Originally intended for the embellishment of rooms rather than the embellishment of the human body, their awkward scale calls attention to their lack of appropriate context, and hence, inherent emptiness as forms – except in reference to history. Künzli employs the standard formula of postmodernism: the re-use of historical styles as detached signifiers; mixing eras, function, and metaphors 'like there was no tomorrow'.

Schönheitsgalerie 1984

Cibachrome PS, 75 × 62.5 cm

Seite 53 *Andrea, Gina, Susy, Uschi*

Seite 55 *Andrea, Kiki*

Beauty Gallery 1984

Cibachrome PS, 75 × 62.5 cm

Page 53 *Andrea, Gina, Susy, Uschi*

Page 55 *Andrea, Kiki*

gemak te worden gesteld. Deze gouden kogel
brengt een zichtbare vergelijking tot stand
tussen zichzelf en zijn raakpunt : dit is gelijk
aan dat. Ook nu weer vertelt het goud hoe
waardevol het is en dat de plek die het keer op
keer raakt evenveel waard is.

De 'Hangers', en daarvan zijn er veel meer, zijn
ook met bladgoud overtrokken objecten,
brokstukken van antieke ornamenten
'afkomstig uit antiekwinkeltjes in Italië' (dus
authentiek), en ontworpen om op een wat
meer conventionele hoogte te worden
gedragen.

De 'Hangers' en 'Pendels' zijn een materiële
verwijzing naar Künzli's fotoserie
'Schönheitsgalerie' (1984), waarvoor vrouwen
poseerden met houten schilderijlijsten als
lastige, enorm grote 'halskettingen'. Künzli
vergelijkt deze lijsten met symbolische
lauwerkransen die afgezakt zijn; hij heeft in
ieder geval iets losgemaakt, want de
afbeeldingen zijn verdacht dubbelzinnig, de
'schoonheden' lijken immers in dubbele zin
geëncadreerd; gevierd èn gevangen. Maar bij
de pendel *Gloria* zet Künzli de lauwerkrans
weer op de plaats waar hij hoort; niet op het
hoofd zoals je zou verwachten, maar ergens
beneden.

'Schönheitsgalerie' is in de eerste plaats een
fotografisch project en niet zozeer een
documentatie van driedimensionaal werk. Als
praktische, en zeer draagbare fragmenten van
de lijsten uit 'Schönheitsgalerie', verwijzen de
'Hangers' op elegante wijze naar Künzli's meer
conceptuele werk. Maar tevens hebben ze iets
geheel anders over zich. Doortrokken van de
romantische stemmingen van de Westeuropese
cultuur, zijn het nostalgische symbolen uit

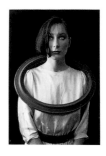

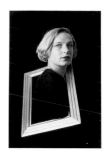

Schönheitsgalerie 1984

Cibachrome PS, 75 × 62.5 cm
Pagina 53 *Andrea, Gina, Susy, Uschi*
Pagina 55 *Andrea, Kiki*

'Schönheitsgalerie', verweisen die 'Anhänger' in eleganter Weise auf das eher konzeptuelle Werk des Künstlers. Zugleich aber stellen sie auch etwas völlig anderes dar. Von den romantischen Stimmungen der westauropäischen Kultur durchtränkt, sind sie nostalgische, absichtlich aus ihrem Kontext herausgehobene Symbole von Stilkodes. Weil sie ursprünglich eher zur Verschönerung von Räumen als zur Verschönerung menschlicher Körper dienen sollten, und wegen ihres merkwürdigen Ausmaßes, richtet sich die Aufmerksamkeit auf den fehlenden Zusammenhang und die damit einhergebende Hohlheit ihrer Form – den Hinweis auf die Geschichte ausgenommen. Künzli wendet die Standardformel des Postmodernismus an: Wiederverwendung von historischen Stilen als losgelöste Zeichen; eine Vermischung von Ären, Funktionen und Metaphern 'als gebe es kein Morgen'.

Diese romantischen Fragmente sind gefährlich 'schön'; gefährlich in dem Sinne, daß sie falsch interpretiert werden könnten, nämlich als Schmuck allein, und nicht als einen befangenen Hinweis auf Konventionen, was sie ebenfalls sind. Um ganz sicherzugehen, sorgt Künzli für einen effektvollen Kontrapunkt, indem er den Fragmenten so einiges hinzufügt: den Brustharnisch von Superman, den Schnabel von Donald Duck, einen besonders suggestiven Gesichtsteil von Goofy und ein Stück Mickey Mouse. Handgeschnitzt, um der Größe der authentischen Fragmenten zu entsprechen, wurden diese Repliken zeitgenössischer Amerikana abgeschnitzelt und ramponiert so daß sie romantisch-antik anmuten, ähnlich wie 'Britsh Follies'. In dieser

These romantic fragments are dangerously 'beautiful'; dangerous in the sense that they might be misinterpreted as decoration only, and not seen as the self-conscious quotes of convention that they also are. Just to be safe, Künzli provides an effective counterpoint including among the fragments: Superman's breastplate, Donald Duck's bill, a particularly suggestive section of Goofy's face and a partial Mickey Mouse. Hand-carved to match the size of the authentic fragments, these replicas of contemporary Americana have also been chipped and romantically remaindered, like British Follies. Seen in this company, in a context of deliberate and humourous de-contextualization, the romantic aspects of the work are kept at a safe distance, and can't quite be recuperated.

Clearly all this talk of fetishes and romance is nothing new; Künzli's work is wonderful not because he tells us something we don't know, but because of how he plays with what we do know. The body, this 'ugly bag of mostly water' (to quote a New Life Form from Star Trek) is not simply a physical thing, but a terminal of cultural conventions, criss-crossed by myths, and by prescribed and inherited desires. Fashion and fortune help determine, to a significant degree, the body's shape and character. Even Künzli's simplest and most elegiac earlier works make reference to this cultural conditioning. Sharpened steel slivers pressed between the fingers, the golden armpit ball – are all devices of manipulation, besides being frames for the erotic body at its most polymorphously perverse. Designed with no supplementary means of support, these pieces demand the active and dedicated complicity of

Il tempo passa 1987
Pendel Holz, Blattgold, Silber, Stahl, ⌀ 7.5 cm
Lancia 1987
Pendel, Holz, Blattgold, Silber, Stahl
26.3 × 10.3 × 5.5 cm

Il tempo passa 1987
Pendulum wood, gold leaf, silver, steel, ⌀ 7,5 cm
Lancia 1987
Pendulum wood, gold leaf, silver, steel
26.3 × 10.3 × 5.5 cm

bepaalde stijlcodes die met opzet uit hun
verband zijn gerukt. Oorspronkelijk waren ze
bedoeld ter verfraaiing van kamers eerder dan
ter verfraaiing van het menselijk lichaam, maar
door hun merkwaardige afmetingen wordt de
aandacht nu gevestigd op het ontbreken van
enige samenhang en daarmee op hun leegheid
als vorm – behalve dan dat ze naar de
geschiedenis verwijzen. Künzli past de
standaardformule van het postmodernisme toe:
hergebruik van historische stijlvormen als losse
tekens, waarbij tijdperken, functies en
metaforen door elkaar worden gegooid alsof
'morgen niet bestaat'.

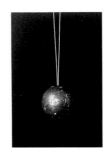

Deze romantische fragmenten zijn gevaarlijk
'fraai'; gevaarlijk in die zin dat men ze
verkeerd zou kunnen interpreteren, namelijk
alleen als ornamenten, en niet als een
gegeneerd verwijzen naar de conventies, wat ze
eveneens zijn. Voor alle zekerheid heeft Künzli
voor een doeltreffend contrapunt gezorgd door
het een en ander tussen de fragmenten te
plaatsen: het borstschild van Superman, de
snavel van Donald Duck, een bijzonder
suggestief deel van Goofy's gezicht en een stuk
Mickey Mouse. Met de hand uit hout
gesneden, om ze aan het formaat van de
authentieke fragmenten aan te passen, hebben
deze replica's van eigentijdse Americana ook
een gehavend en romantisch-antiek uiterlijk
meegekregen, net als de Follies in grote
Engelse tuinen. De romantische aspecten van
het werk worden, in dit gezelschap en wanneer
je ziet hoe alles met opzet en veel humor uit
zijn verband is gerukt, op veilige afstand
gehouden en kunnen niet worden
teruggehaald.

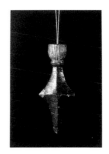

Al dit gepraat over fetisjen en romantiek is

Il tempo passa 1987
Pendel *hout, bladgoud, zilver, staal, Ø 7.5 cm*
Lancia 1987
Pendel *hout, bladgoud, zilver, staal*
26.3 × 10.3 × 5.5 cm

Gesellschaft betrachtet und im Kontext absichtlicher und komisch wirkender Dekontextualisierung, werden die romantischen Aspekte des Werkes in eine sichere Distanz gerückt und können nicht wieder zum Vorschein geholt werden.

Das ganze Gerede von Fetischen und Romantik ist natürlich nichts Neues. Künzlis Werk ist wunderschön. Nicht weil er uns von Dingen erzählt, die wir noch nicht kennen, sondern wegen seiner Art, mit Dingen zu spielen, die wir wohl kennen. Der Körper, jener 'häßliche, fast nur mit Wasser gefüllte Sack' (ein New Life Form-Ausdruck aus Star Trek), ist nicht nur ein rein physisches Ding, sondern auch die von Mythen durchzogene und mit vorgeschriebenen und vererbten Begierden beladene Endstation kultureller Konventionen. Mode und Schicksal tragen, sogar in hohem Maße, mit dazu bei, Form und Wesen des Körpers zu prägen. Selbst die

the wearer to keep them in place. But, at the same time, the body is held in position by the ball.

On a significiant level, this involvement with cultural conditioning continues to be Künzli's concern, as the recent pendants and pendulums playfully mark – and mock – current relations between the body and the sign. As a consummately trained jeweler, Künzli can exploit his craft's traditional relation to the body, its functions as both public sign and private fetish. But while all of the work is designed for the body, clearly its primary function is not to be worn, but to be imagined worn. One etymological root of the word 'jewelry' is 'jouer' – to play. Redifining the nature of jewelry from this basis, Künzli's work involves the viewer/wearer (who become the same) directly – physically and conceptually – in elaborate games of signification. Who can resist?

LP

Acht Anhänger 1987/88
Linke Reihe
I colli della Venere, 7 × 14.8 × 2.5 cm

Gala, 8.5 × 6.8 × 1.2 cm

Ramo, 17 × 5.3 × 1 cm

Onda, 5.5 × 14.5 × 3 cm

Rechte Reihe
Rosa, 12.5 × 9 × 4 cm

Helix, 13 × 8 × 4.2 cm

Penna di legno, 14 × 3.7 × 1.5 cm

Arcangelo, 12.3 × 5.5 × 1.2 cm

Holz, teilweise blattvergoldet bezw. blattversilbert, Silber, Stahl

Eight pendants 1987/88
left row
I colli della Venere, 7 × 14.8 × 2.5 cm

Gala, 8.5 × 6.8 × 1.2 cm

Ramo, 17 × 5.3 × 1 cm

Onda, 5.5 × 14.5 × 3 cm

Right row
Rosa, 12.5 × 9 × 4 cm

Helix, 13 × 8 × 4.2 cm

Penna di legno, 14 × 3.7 × 1.5 cm

Arcangelo, 12.3 × 5.5 × 1.2 cm

Wood, partly gold leaf, silver leaf, silver, steel

natuurlijk niets nieuws: Künzli's werk is prachtig, niet omdat hij ons iets zou vertellen wat we niet weten, maar door de manier waarop hij speelt met wat we wèl weten. Het lichaam, dat 'lelijke omhulsel dat vrijwel geheel uit water bestaat' (om een New Life Form uit Star Trek te citeren) is niet alleen een fysiek ding, het is ook een eindstation van culturele conventies, doortrokken met mythen en met voorgeschreven en overgeërfde verlangens. Mode en noodlot zijn in belangrijke mate mede bepalend voor vorm en kenmerken van ons lichaam. Zelfs Künzli's eenvoudigste en meest elegische eerdere werk verwijst naar deze culturele contitionering. Scherpe stalen driehoeken tussen de vingers geklemd, de gouden kogel in de okselholte – het zijn allemaal middelen om te manipuleren en niet alleen omlijstingen voor het erotische lichaam in zijn meest polymorf-perverse vorm. Deze objecten, die nergens op kunnen steunen,

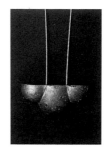
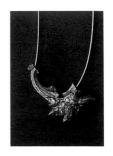

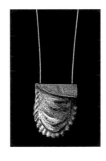
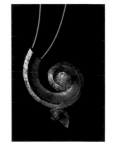

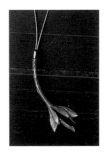
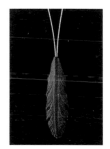

Acht hangers 1987/88

linker rij

I colli della Venere, 7 × 14.8 × 2.5 cm

Gala, 8.5 × 6.8 × 1.2 cm

Ramo, 17 × 5.3 × 1 cm

Onda, 5.5 × 14.5 × 3 cm

rechter rij

Rosa, 12.5 × 9 × 4 cm

Helix, 13 × 8 × 4.2 cm

Penna di legno, 14 × 3.7 × 1.5 cm

Arcangelo, 12.3 × 5.5 × 1.2 cm

Hout, deels met bladgoud, bladzilver, zilver, staal

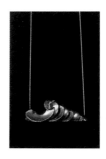
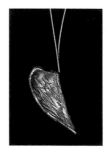

einfachsten und höchst elegischen früheren Werke Künzlis verweisen auf diese kulturelle Konditionierung. Scharfgeschliffene, zwischen die Finger geklemmte Dreiecke aus Stahl, die goldene Kugel in der Achselhöhle – sie alle sind Manipulationsmittel, abgesehen davon, daß sie der Umrahmung des erotischen Körpers in seiner polymorf-perversen Gestalt dienen. Weil diese Objekte in ihrem Entwurf nicht mit zusätzlichen Mitteln unterstützt werden, wird der Träger zur aktiven, hingebungsvollen Mitarbeit aufgefordert, sie am Platz zu halten. Ihrerseits aber bietet die Kugel dem Körper einen festen Halt.

Das Thema kulturelle Konditionierung beschäftigt Künzli offensichtlich auch weiterhin intensiv, wo doch seine jüngsten Anhänger und Pendel immer noch verspielt – und spöttisch – auf die üblichen Beziehungen zwischen Körper und Signal hindeuten. Als Goldschmied mit großem handwerklichen Können ist Künzli fähig, die traditionelle Körperbezogenheit seiner Kunst gut auszunutzen: Schmuck ist ein persönlicher Fetisch und ein Signal an die Öffentlichkeit zugleich. Während alle seine Arbeiten aber *für* den Körper entworfen wurden, ist ihre primäre Funktion offensichtlich nicht, sie in Wirklichkeit zu tragen, sondern nur in der Phantasie. Eine der ethymologischen Wurzeln des Wortes 'Juwel' ist 'jouer' – spielen. Wenn mann, davon ausgehend, Schmuck neu definiert, zieht Künzli den Betrachter/Träger seiner Werke (die zu einer Person verschmelzen) physisch und konzeptuell in seine kunstvoll ausgearbeiteten Bedeutungs-spiele mit hinein. Wer kann dem widerstehen?

LP

Donald Duck 1988 *9.5 × 8.5 × 2.2 cm*
Goofy 1988 *12.5 × 10 × 3.5 cm*
Zwei Anhänger *Holz, blattvergoldet, Stahl*

Donald Duck 1988 *9.5 × 8.5 × 2.2 cm*
Goofy 1988 *12.5 × 10 × 3.5 cm*
Two pendants *wood, gold leaf, steel*

vragen om de actieve en toegewijde
medewerking van hun drager opdat ze op hun
plaats blijven. Maar tegelijkertijd wordt het
lichaam zelf in positie gehouden door de kogel.
Die culturele conditionering blijft Künzli
duidelijk bezighouden, want zijn recente
hangers en pendels verwijzen speels naar de
gangbare relaties tussen lichaam en signaal – en
drijven er de spot mee. Als volleerd edelsmid
kan Künzli de traditionele betrokkenheid van
zijn vak met het lichaam uitbuiten: het sieraad
dat een persoonlijk fetisj en tevens een signaal
aan de buitenwereld is. Maar terwijl al het
werk is ontworpen vóór het lichaam, is zijn
primaire functie duidelijk niet het dragen, maar
de fantasie over het dragen ervan. Eén van de
etymologische wortels van het woord 'juweel'
is 'jouer' – spelen. Door het sieraad op basis
daarvan opnieuw te definiëren, wordt de
kijker/drager van Künzli's werk (die tot één
persoon versmelten) direct – fysiek en
conceptueel – betrokken bij een doorwrocht
spel van betekenissen. Wie kan daar weerstand
aan bieden?

LP

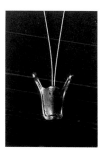

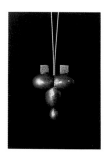

Donald Duck 1988 *9.5 × 8.5 × 2.2 cm*
Goofy 1988 *12.5 × 10 × 3.5 cm*
Twee hangers *hout, bladgoud, staal*

Vom Beschützt - sein - wollen

The desire for protection

Over het beschermd - willen - zijn

Ein Dach über dem Kopf 1986

Holz, rot lasiert, Lederband
21.2 × 21.2 × 11.2 cm
Manfred Kovatsch, Architekt

A roof over one's head 1986

Wood, red varnish, leather
21.2 × 21.2 × 11.2 cm
Manfred Kovatsch, architect

Een dak boven het hoofd 1986

Hout, rode vernis, leer
21.2 × 21.2 × 11.2 cm
Manfred Kovatsch, architect

Vom Beschützt-sein-wollen

Ein Haus auf einer Anhöhe. Das gleißende
Weiß seiner Mauern, das leuchtende Rot seines
Daches strahlen von der Schulterkuppe aus in
die sanfte Senke des Schlüsselbeins. Es
beherrscht dieses Plateau unterhalb des
Scheitels auf etwa 150 cm Höhe nicht trotz,
sondern wegen der Schlichtheit seiner
Architektur. Ein Urbild der Behaustheit ist die
von Otto Künzli entworfene Brosche, ein
kleiner Quader mit Satteldach, dem der Körper
seines Trägers landschaftliches Szenario ist;
wie das Domizil von Schnecke und
Einsiedlerkrebs mobil und allenthalben präsent,
allein das Größenverhältnis von Herr und
Hütte schließt Bewohnbarkeit aus.
Einer Gruppe von Menschen, Architekten
ausgerechnet, hat Otto Künzli 1987 'Ein Dach
über dem Kopf' verschafft, aus Holz und,
obgleich wie ein Hut zu tragen gedacht, allein
eine Metapher für Beschützt-sein-wollen. Die
Architektur, die sich von allen Künsten in
Verfügbarkeit und Maßstab am meisten nach
dem Menschen zu richten hat, exemplifiziert
und ironisiert – wenn von Künzli zum am
Körper zu tragenden Objekt transformiert –
ihre Qualitäten. Der Schutz und die
Zurückgezogenheit, die das Haus verspricht,
reduzieren sich im verkleinerten und
vereinfachten, im typisierten Modell auf eine
zeichenhafte Körperapplikation. Die Träger
von Otto Künzlis Schmuckwerken fühlen sich
weniger geziert als in direktem Kontakt mit
einer inhaltlich aufgeladenen Form. Diese
intensive Beziehung zwischen Werkstück und
Benutzer rückt Otto Künzlis Objekte für den

The desire for protection

A house on a hill. The gleaming white of its
walls, the glowing red of its roof radiate from
the hilltop into the soft valley of the collar-
bone. The house, about 150 cm high,
dominates this plateau beneath the wearer's
hair because of, rather than despite, the
simplicity of its architecture. This brooch
designed by Otto Künzli is the archetypal
'fixed abode'. A small cuboid with a gable roof,
it has the wearer's body for a landscape. Like
the domicile of the snail and the hermit crab it
is mobile and ubiquitous. Except that it is
rather small to be a home – or the wearer too
large.
In 1987 Otto Künzli gave a group of architects
– who else? – 'Shelter'. The piece is made of
wood and, although intended to be worn as a
hat, is simply a metaphor for wanting
protection. Of all the art forms, when it comes
to accessibility and scale architecture has the
most human orientation, and when Künzli
transforms it into an object to be worn on the
body he is illustrating its qualities graphically
and with irony. After all, the promise of
protection and seclusion which the house holds
out is reduced and simplified to a stylised form,
a standardised model, a symbol object for 'body
wearing'. Wearers of Otto's Künzli's jewellery
feel that it is less of an adornment than direct
contact with a more content-bound form. This
intensive relationship between workpiece and
user places Künzli's 'body objects' close to
Franz West's 'Paßstücke' or Bruce Nauman's
'Device for a Left Armpit'. In the no-man's
land between jewellery and conceptual art

Haus 1983/90
Brosche Uriol, Pigmente, Stahl
7.3 × 6 × 8 cm

House 1983/90
Brooche uriol, pigment, steel
7.3 × 6 × 8 cm

Over het beschermd-willen-zijn

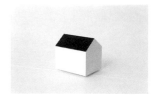

Een huis op een heuvel. Het fonkelend wit van
de muren en het glanzend rood van het dak
stralen van de ronding van de schouder naar de
zachte kom van het sleutelbeen. Het beheerst
dit plateau onder de kruin, op een hoogte van
ca. 150 cm, niet ondanks, maar dankzij de
eenvoud van zijn architectuur. Een toonbeeld
van behuisd-zijn is de door Otto Künzli
ontworpen broche, een rechthoekig blokje met
een zadeldak, het lichaam van de drager vormt
het landschappelijk decor; net als de behuizing
van de slak en de heremietkreeft is het huisje
verplaatsbaar en daarom overal aan-
wezig, alleen sluit het verschil in omvang tussen
de bezitter en zijn huis bewoonbaarheid uit.
Een groep mensen, architecten nog wel, heeft
Otto Künzli in 1987 'een dak boven hun
hoofd' verschaft, een houten dak, dat, hoewel
bedoeld om als hoed te worden gedragen,
slechts een metafoor is voor het beschermd-
willen-zijn. Wanneer de architectuur, die zich
van alle kunsten qua functionaliteit en schaal
het meest naar de mens dient te richten, door
Künzli wordt omgevormd tot een object dat op
het lichaam wordt gedragen, dan worden haar
eigenschappen niet alleen aanschouwelijk
gemaakt, maar ook met ironie bekeken. De
bescherming en intimiteit die het huis belooft
worden, verkleind en versimpeld, als
standaard-model teruggebracht tot een teken,
een accessoire. De dragers van Otto Künzli's
sieraden voelen zich niet zozeer opgedoft, maar
veeleer in direct contact met een inhoudelijk
beladen vorm. Door deze intensieve band
tussen het werkstuk en zijn gebruiker

Huis 1983/90

Broche uriol, pigment, staal

7.3 × 6 × 8 cm

Körper in die Nähe der 'Paßstücke' des Franz West oder die 'Device for a Left Armpit' (Vorrichtung für eine linke Achselhöhle) von Bruce Nauman. Im Niemandsland zwischen Schmuck- und Konzeptkunst entdeckt Künzli Problemfelder, die bereits andere versuchten zu bestellen. So ergeben sich prima vista unvermutete Verwandtschaften, die indes ganz verschiedene Stammbäume vorweisen können. Tatsächlich berühren sich die Interessen Naumans und Künzlis noch in einem anderen Punkt. 'The Floating Room' heißt eine Installation des Amerikaners von 1973, die sich heute in der Sammlung Crex in Schaffhausen befindet. 15 Zentimeter über dem Boden schwebt ein betretbarer, erleuchteter, nach oben offener Raum. *Floating Room* handelte davon, daß man den Raum um die eigene Person nicht beherrschen kann; 'der Raum im Innern dieses Zimmers schwebt nach draußen, wo es dunkel ist.' (Coosje van Bruggen: Bruce Nauman, 1988, S. 194) Otto Künzli baut ebenfalls ein begehbares Zimmer, doch wo es Bruce Nauman um einen Unsicherheit und Furcht erzeugenden Eindruck ging, verblüfft Künzli mit einem surrealen Effekt. Ein Haus ist

Künzli discovers problem fields which others have already tried to plough. At first sight this appears to reveal unexpected relationships but, on closer inspection, their pedigrees turn out to be quite different. Nauman's and Künzli's interests also coincide elsewhere, as with the American's 'The Floating Room', 1973, now in the Crex collection in Schaffhausen, Switzerland. An accessible, illuminated room, open at the ceiling, is suspended fifteen centimetres above ground. 'Floating Room' is about being unable to control the space around our immediate person; 'the space inside this room is suspended outwards to where it is dark' (Coosje van Bruggen: Bruce Nauman, 1988, page 194). Otto Künzli also constructs an accessible room, but where Bruce Nauman wishes to create an impression of insecurity and fear, Künzli surprises his public with surreal effects by turning the interior of the house outwards. While the structural supports are visible on the outside, we see a roof-red ceiling and white walls inside. So the theme of the cosy little house, so familiar, is inverted, with the colours used producing the most striking effect of all.

Ein Dach über dem Kopf 1986/87

Holz, grau gestrichen, Lederband
20 × 20 × 5.5 cm
Otto Steidle, Architekt

Holz, eisblau mattiert, Lederband
21 × 21 × 10.5 cm
Stefan Koppel, Architekt

Holz, schwarz mattiert, Innenseite blatt-vergoldet, Lederband
⌀ 22 H 11.5 cm
Bruno Menzebach-Haslinger, Architekt

Holz, Sandstein, Lederband
21 × 21 × 15 cm
Christoph Grill, Architekt

A roof over one's head 1986/87

Wood, painted grey, leather
20 × 20 × 5.5 cm
Otto Steidle, architect

Wood, painted iceblue, leather
21 × 21 × 10.5 cm
Stefan Koppel, architect

Wood, painted black, gold leaf, leather
⌀ 22 H 11.5 cm
Bruno Menzebach-Haslinger, architect

Wood, sandstone, leather
21 × 21 × 15 cm
Christoph Grill, architect

benaderen Otto Künzli's objecten de
'Paßstücke' van Franz West of the 'Device for
a Left Armpit' (apparaat voor een linkeroksel)
van Bruce Nauman. In het niemandsland
tussen sieraden- en conceptuele kunst ontdekt
Künzli probleemgebieden, die anderen reeds
hebben trachten te ontginnen. Op het eerste
gezicht lijken er dan onverwachts
verwantschappen te bestaan, die evenwel heel
andere stambomen hebben. Overigens hebben
de interessegebieden van Nauman en Künzli
nog een ander raakpunt: 'The Floating Room'
is de titel van een installatie van de Amerikaan
uit 1973, die nu heel uitmaakt van de collectie
Crex in Schaffhausen. Vijftien centimeter
boven de grond zweeft een ruimte die van
boven open is en te betreden. *Floating Room*
ging over het feit dat je de ruimte om je heen
niet kunt beheersen; 'de ruimte binnen in deze
kamer zweeft naar buiten, waar het donker is.'
(Coosje van Bruggen: Bruce Nauman, 1988,
p. 194) Otto Künzli bouwt eveneens een
toegankelijke kamer, maar waar het Bruce
Nauman erom ging een gevoel van angst en
onzekerheid op te roepen, werkt Künzli met
een verbluffend surreëel effect. Een huis is

Een dak boven het hoofd 1986/87

Hout, grijs geschilderd, leer
20 × 20 × 5.5 cm
Otto Steidle, architect

Hout, ijsblauw geschilderd, leer
21 × 21 × 10,5 cm
Stefan Koppel, architect

Hout, zwart geschilderd, bladgoud, leer
Ø 22 H 11.5 cm
Bruno Menzebach-Haslinger, architect

Hout, zandsteen, leer
21 × 21 × 15 cm
Christoph Grill, architect

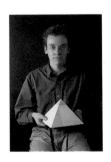

umgestülpt worden: nach außen gewendet nun seine konstruktiven Verstrebungen, im Inneren dagegen ein dachroter Plafond und weiße Mauern. Das so vertraute Häuschen-Schema in seiner invertierten Form ist vor allem ein Farberlebnis. Reines rotes Pigment – gleichsam monochrome Quadraturmalerei – und indirekt beleuchtete Wände lösen den Raum in einem abstrakten Flächenkontrast auf.

Gegen das Verschwimmen von Bauformen und unpräzises Sehen setzt Otto Künzlis dritte Arbeit zum Thema 'Haus' Marken. Sie definierte im Januar 1991 die konkrete Ausstellungsarchitektur, ihre dreidimensionale Ausdehnung, ihre Richtungen, ihre Maße und ihre eigenständigen Räume in einem Teilbereich des Treppenhauses im Antwerpener Museum für moderne Kunst (MUHKA). Drei Profilleisten, in ihrer Länge dem Körpermaß Künzlis (175 cm) und in den Proportionen ihres Querschnitts dem frontseitigen Aufriß der Brosche und des betretbaren Hauses entsprechend, weisen mit ihren roten Giebeln in den Raum. Sie besetzen je eine Schnittstelle, an der zwei Wände aufeinandertreffen. So entsteht ein Koordinatensystem räumlicher Proportion in einem Gebäudetrakt, der überlicherweise nur rasch durchschritten wird. Wie bei seinem Körperschmuck engagiert sich Otto Künzli auch bei der Aktentiuerung von Gebautem vorzugsweise für vernachläßigte Partien. Die Wirkungen die er an diesen Stellen erzielt, changieren zwischen strenger Geometrie und verspielter Romantik.

MK

Pure red pigment – 'monochrome quadrature painting' – and indirect lighting on the walls dissolve the space into an abstract of contrasting surfaces.

Otto Künzli's third piece on the 'House' theme imposes limits to the blurring of construction shapes and imprecise observation. This work, dating from January 1991 and located in part of the stairwell in Antwerp's museum of modern art. (MUHKA), defines the surrounding architecture exactly – its occupation of three-dimensional space, its alignment, its dimensions and its independence. Three vertical strips, their length (175 cm) corresponding to that of Künzli's body and in section to the front of the brooch and the accessible house, indicate the interior with their red gables. On each of the strips is a point where two walls meet. This gives rise to a system of spatial coordinates in a part of the building people usually pass through quickly. When accentuating the built environment Otto Künzli is concerned, as in the case of his jewellery, with neglected aspects. The effects he achieves alternate between strict geometry and playful romanticism.

MK

Raum 1991
Holz, Pigmente, Neon, 381 × 320 × 410 cm
Museum van Hedendaagse Kunst Antwerpen (MUHKA)

Space 1991
Wood, pigment, neon, 381 × 320 × 410 cm
Museum van Hedendaagse Kunst Antwerpen (MUHKA)

binnenstebuiten gekeerd: de steunbalken van de constructie zitten aan de buitenkant, een dakrood plafond en witte muren binnenin. De zuiver rode kleurstof – monochrome schilderkunst als het ware – en indirect verlichte wanden laten de ruimte uiteenvallen in een abstract contrast van vlakken.

Met zijn derde werk dat het 'Huis' tot thema heeft stelt Otto Künzli paal en perk aan het vervagen van bouwvormen en het onnauwkeurig kijken. In Januari 1991 gaf Künzli met dit werk een deel van het trappenhuis van het Museum voor Hedendaagse Kunst te Antwerpen, een definitie van de concrete tentoonstellingsarchitectuur, haar driedimensionale expansie, haar richtingen, haar maatvoering en haar zelfstandige ruimtes. Drie profiellijsten, even lang als Künzli zelf (175 cm) en in dwarsdoorsnede met dezelfde maatverhoudingen als het vooraanzicht van de broche en het toegankelijke huis, wijzen met rode puntgevels de ruimte in. Elk ervan zit op een raaklijn, waar twee wanden bij elkaar komen. Zo ontstaat er in een gedeelte van het gebouw, waar men gewoonlijk snel doorheen loopt, een ruimtelijk assenstelsel. Net als bij zijn op het lichaam te dragen sieraden richt Otto Künzli ook bij het accentueren van de gebouwde omgeving zijn aandacht bij voorkeur op de verwaarloosde gedeelten. De op die plaatsen verkregen effecten changeren tussen strakke geometrische vormen en speelse romantiek.

MK

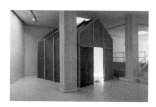

Ruimte 1991

Hout, pigment, neon, 381 × 320 × 410 cm
Museum van Hedendaagse Kunst Antwerpen (MUHKA)

Raum 1991

Holz, Pigmente, Neon, 381 × 320 × 410 cm

Museum van Hedendaagse Kunst Antwerpen (MUHKA)

Space 1991

Wood, pigment, neon, 381 × 320 × 410 cm

Museum van Hedendaagse Kunst Antwerpen (MUHKA)

Ruimte 1991

Hout, pigment, neon, 381 × 320 × 410 cm

Museum van Hedendaagse Kunst Antwerpen (MUHKA)

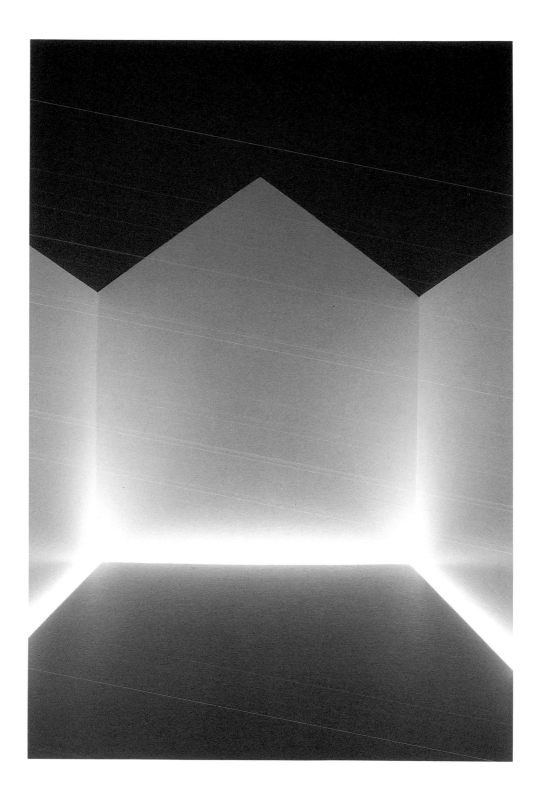

xyz 1990

Holz, Pigmente
dreiteilig, je 5.8 × 4.8 × 175 cm
Treppenhaus MUHKA Antwerpen

xyz 1990

Wood, pigment
tripartite, each 5.8 × 4.8 × 175 cm
Staircase MUHKA Antwerpen

xyz 1990

Hout, pigment
driedelig, elk 5.8 × 4.8 × 175 cm
Trappenhuis MUHKA, Antwerpen

Schwarzes Haus 1985

Brosche *Resopal, Stahl, 5.2 × 4.3 × 5.7 cm*

Goldenes Haus 1990

Gold, 3 × 2.5 × 3.3 cm

Black house 1985

Brooch *formica, steel, 5.2 × 4.3 × 5.7 cm*

Golden house 1990

Gold, 3 × 2,5 × 3,3 cm

Zwart huis 1985

Broche *formica, staal, 5.2 × 4.3 × 5.7 cm*

Gouden huis 1985

Goud, 3 × 2.5 × 3.3 cm

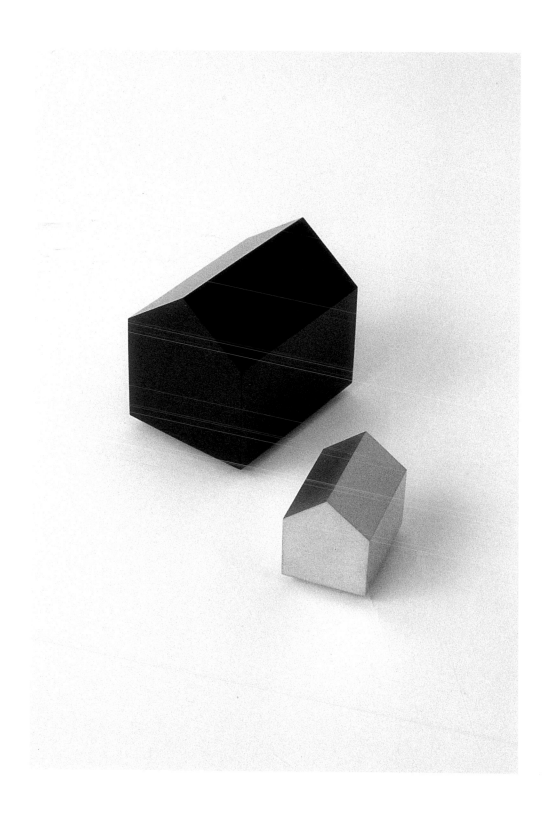

Vom Inhalt der Dinge

On the content of things

Over de inhoud van dingen

Vom Inhalt der Dinge 1986

Behälter *Edelstahl, ⌀ 16.8 H 13.8 cm*

On the content of things 1986

Container *stainless steel, ⌀ 16.8 H 13.8 cm*

Over de inhoud van dingen 1986

Doos *roestvrij staal, ⌀ 16.8 H 13.8 cm*

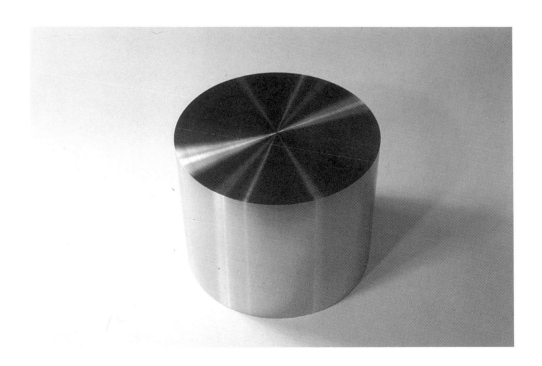

Vom Inhalt der Dinge 1986

Behälter Edelstahl, ⌀ 16.8 H 13.8 cm

Ein massiver, nahtloser Zylinder aus Edelstahl. Reine geometrische Grundform. Weder Griff noch Verschluss weisen auf die unsichtbare Funktion. Ein leichter Druck an beliebiger periphärer Stelle der oberen Kreisfläche und diese bewegt sich, schwingt seitlich weg und lässt sich abheben. Der Behälter, so stellt sich heraus, fällt letztlich in drei Teile. Nach dem Abheben des Rohrsegmentes zeigt sich, dass die Form des Bodens mit der des Deckels identisch ist.

Das einzige, was diese Dose zuverlässig aufbewahren kann, ist Raum.

OK

On the content of things 1986

Container stainless steel, ⌀ 16.8 H 13.8 cm

A solid, seamless cylinder made of high-grade steel. The basic shape is purely geometrical. Neither handle nor lid indicate the invisible function. Apply slight pressure to any peripheral spot on the upper, circular surface and it moves: it swings sideways and lifts off. It turns out that the container actually consists of three parts. When the tubular segment has been lifted off the shape of the base is shown to be identical to that of the lid.

All this container can be trusted to store is space.

OK

Over de inhoud van dingen 1986

Doos *roestvrij staal, Ø 16.8 H 13.8 cm*

Een massieve, naadloze cilinder van roestvrij
staal. Een zuiver geometrische basisvorm.
Handvat noch sluiting wijzen op de
onzichtbare functie. Een lichte druk op een
willekeurig punt aan de rand van het
bovenvlak van de cilinder brengt dit in
beweging, doet het kantelen, zodat je het kunt
verwijderen. Het doosje blijkt uiteindelijk in
drie delen uiteen te vallen. Als je het
buissegment hebt verwijderd, blijkt de vorm
van de bodem identiek te zijn aan die van het
deksel.
Het enige wat je veilig in dit doosje kunt
opbergen is ruimte.

OK

Kette

Chain

Ketting

Kette 1985/86

48 getragene Eheringe Gold, L 85 cm

Chain 1985/86

48 used wedding-rings gold, L 85 cm

Ketting 1985/86

48 gedragen trouwringen goud, L 85 cm

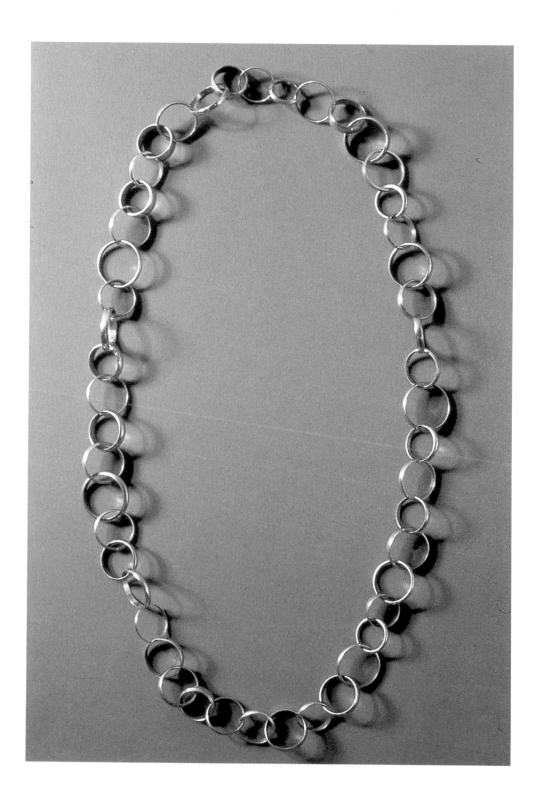

Kette 1985/86

48 getragene Eheringe Gold, L 85 cm

'Sammle Eheringe'. Diese beiden Worte nebst
Telefonnummer inserierte Otto Künzli 1985
zehn Mal in Münchner Tageszeitungen. 48
Eheringe kamen so zusammen, der älteste aus
dem Jahre 1881, der jüngste von 1981, eine
Geschichte von 100 Jahren. Die Auswahl der
Ringe beschränkte sich auf solche aus den gän-
gigen Legierungen von 8 bis 18 Karat in Gelb-
bis Rotgold und in den üblichen, klassischen
Profilen, also auf den Typus des gewöhnlichen
Eheringes.

Eine solche Sammlung von Eheringen birgt in
sich eine Anhäufung von Geschichte. Soweit
die Besitzer der Ringe bereit waren, die jewei-
ligen Geschichten zu diesen Eheringen zu er-
zählen, hat Otto Künzli auch diese gesammelt.
Die meisten drücken in wenigen Worten eine
ganze Lebensgeschichte aus. So lautet ein Ein-
trag vom 17.05.1985: 'Ein Ring 8 Kt. ohne
Gravur, von ihrem ersten Mann. Ihr Kommen-
tar: 'Er war ein brutaler Hund", die Notiz vom
22.06.1985: 'Ein Ring 14 Kt. ... von seiner
Mutter, war Lehrerin. 'Da gibt's nichts zu er-
zählen' sagt er.' Ein anderer Eintrag: 'Der
Schwiegervater ist im Herbst 1942 in Stalin-
grad gefallen, der Ring wurde erst Jahre später
von einem Kameraden zurückgebracht.' Oder
16.06.1985: 'Einen Ring im Umschlag mit
kleinem Brief erhalten: 'Otto – a ring for your
chain. The engraving is K.M. (Crete) to P.V.
(Olympia) – two greeks who wed in New
York. Also enclosed a blue bead to keep away
the evil eye when you cut the band!' Mit je-
dem der Ringe, so wird einem bewusst, verbin-
det sich ein dramatisches mensliches Schicksal.
Und selbst wenn wir nichts über die Geschich-
te des einzelnen spezifischen Ringes wissen, so
unterscheiden sich alle durch ihre Form, die
sich einem Finger angepasst hatte, durch ein
Profil, das einem persönlichen Geschmack ent-
sprach, und durch eine Gravur, die immer wie-

Chain 1985/86

48 used wedding rings gold, L 85 cm

'I collect wedding rings.' These words along
with a telephone number ran in the Munich
dailies for ten times in 1985, which is how Ot-
to Künzli acquired 48 wedding rings spanning
a period of 100 years from 1881 to 1981. The
rings in varying shades of gold range from 8 to
18 karats and are all of conventional design, i.e.
ordinary wedding rings.

Such a collection of wedding rings implies an
accumulation of history, and from those own-
ers willing to tell him, Otto Künzli collected
the rings' personal stories as well. Most of
them reveal an entire life story in a few brief
words. An entry dated 17th May, 1985 reads:
'A ring, 8 kt, not engraved, from her first hus-
band. Her comment, 'He was a brutal dog.''
Another one dated 22nd June, 1985 reads: 'A
ring, 14 kt,... from his mother. Was a teacher.
He said, 'There's nothing to tell.'' And another
comment: 'The father-in-law fell in Stalingrad
in the fall of 1942; the ring was returned by a
comrade many years later.' Or 16th June,
1985: 'Received an envelope with a ring and a
note in it: 'Otto – a ring fro your chain. The
engraving is K.M. (Crete) to P.V. (Olympia) –
two Greeks who wed in New York. Also en-
closed a blue bead to keep away the evil eye
when you cut band.''

Each of the rings embodies its own dramatic
human destiny and yet, even if we know noth-
ing about the history of the individual rings,
we do know that they were all made to fit an
individual finger, to suit an individual taste,
and in some cases, engraved with the personal
marks of ownership. Considering the idiosyncra-
cy of these rings, it is surprising that the col-
lection was even feasible. The owners were ap-
parently less interested in the bit of money the
gold would yield than in the opportunity to
pass the responsibility for such an emotionally
charged and hallowed object on to someone

Ketting 1985/86

48 gedragen trouwringen goud, L 85 cm

'Ik verzamel trouwringen'. Dit korte zinnetje plus een telefoonnummer plaatste Otto Künzli in 1985 tienmaal als kleine advertentie in Münchense kranten. Zo kreeg hij 48 trouwringen bij elkaar, de oudste uit 1881, de jongste uit 1981, 100 jaar geschiedenis. Het assortiment ringen beperkte zich tot de gangbare legeringen van 8 tot 18 karaats, van geel- tot roodgoud en met de gebruikelijke klassieke profielen, dus de doodgewone trouwring. In zo'n verzameling trouwringen schuilt een hele hoop geschiedenis. Voor zover de eigenaren bereid waren de bij de ringen behorende verhalen te vertellen, heeft Otto Künzli ook die verzameld. De meeste geven met weinig woorden een compleet levensverhaal weer. Zo luidt een aantekening van 17 mei 1985: 'Een ring 8 kt. zonder inscriptie, van haar eerste man. Haar commentaar: 'Het was een ploert'', de aantekening van 22 juni 1985: 'Een ring, 14 kt. ... van zijn moeder, was onderwijzeres. 'Daar valt niks over te vertellen' zegt hij.' Een andere aantekening: 'Schoonvader is in de herfst van 1942 in Stalingrad gesneuveld, de ring werd pas jaren later door een medesoldaat teruggebracht.' Of 16 juni 1985: 'Een ring in een enveloppe gekregen met een briefje: 'Otto – a ring for your chain. The engraving is K.M. (Crete) to P.V. (Olympia) – two greeks who wed in New York. Also enclosed a blue bead to keep away the evil eye when you cut the band!'' Het dringt tot ons door dat met iedere ring een menselijk drama verbonden is. En zelfs als wij niets van de geschiedenis van die ringen afweten, verschillen ze allemaal, qua vorm die zich aan een vinger heeft aangepast, qua profiel dat een persoonlijke smaak weergeeft en qua inscriptie die er telkens weer een eigen merkteken aan gaf. Vanwege het persoonlijke karakter van iedere ring lijkt het vreemd dat een dergelijke verzameling trouw-

der eigene Kennzeichnung bedeutete. Auf Grund dieser Individualität, die sich mit jedem dieser Ringe verbindet, scheint es merkwürdig, wie eine solche Sammlung von Eheringen zusammenkommen konnte. Die wenigsten der Ringverkäufer haben das Geld im Sinn gehabt, das sie für das wenige Gold bekommen können, als vielmehr die Überlegung, sich von einem so erinnerungs- und pietätsbeladenen Gegenstand zu befreien, die Verantwortung darüber jemand anderem delegieren zu können. Denn die andere Möglichkeit wäre ja nur das Einschmelzen, das Weggeben und das Verschwindenlassen eines Ringes in den Kreislauf des Materials. Hier scheint sich der Ring, der in die Kette geschmiedet wird, zu einem Ring der Geschichte zu verbinden. Wieviel Anteile vom Gold aus uralter Vergangenheit, von den Azteken, von wunderbaren Kult- und Kunstgegenständen ist noch in einem heutigen banalen Schmuckgegenstand enthalten, wieviel vom Zahngold der Opfer in Konzentrationslagern und so fort. Das Material hat einen Ewigkeitsanspruch, es scheint fortzudauern und sich diesem Zyklus geschmeidig anzupassen. Es wird bei jedem Schmelzprozess geläutert, d.h. gereinigt von seiner Geschichte, auch von seiner Blutspur, um dann wieder in feinen, neuen Legierungen angeboten zu werden. Otto Künzli verbindet mit dieser Kette einzelne Geschichten und formt sie zu einer neuen Geschichte, die wieder einen Ring bildet. Sein Eingriff beschränkte sich darauf, das 'Sakrileg' zu begehen, jeden zweiten der Ringe zu durchschneiden, um damit zwei benachbarte Ringe verbinden zu können. Der Vorgang des Zerschneidens, Zerbrechens eines Ringes wird als Verletzung und Zerstörung auch einer menschlichen Verbindung empfunden, wobei es sich allerdings um einen alltäglichen Vorgang handelt, der auch angewandt wird, wenn Ringe zu gross bzw. zu klein geworden sind. Bei älteren Ringen handelt es sich sowieso nur um Bänder, die gebogen und zusammengelötet wurden.

else. Their only other alternative would have been to give it away to be melted down and restored to the endless cycle of matter. However, having been fashioned into a chain, the rings are connected with the rings of history. How much gold from antiquity, from the Aztecs, from marvelous cult objects and art works lives on in some ordinary piece of jewelry today, or how much from the teeth of victims in Nazi concentration camps...? Matter lays claim to immortality; it seems to endure, to adapt to this cycle with easy grace. Every time it is melted down, it is purified, purged of its history and its traces of blood only to be reincarnated in fine, new alloys.

Otto Künzli's chain links individual stories and shapes them into a new history that itself forms a ring. He restricted his interference to the 'sacrilege' of cutting every second ring in order to link it up with its neighbour. The act of cutting, of severing a band seems tantamount to damaging and destroying a human bond although it is not infrequently done; rings often have to be cut when they have become too small or too large, and the older rings are just bands that were originally bent and soldered at one point in the circle so that it was easy to cut and resolder them at the same spot.

Since the bands look seamless, the chain appears to consist of perfect circles linked to each other in a rhytmic sequence of colors and shapes.

Thus, these tiny, emotionally charged objects in all their variations have been joined to produre a necklace of great formal beauty, of primal simplicity and power, almost an archetypal necklace (comparable finds go back as far as the Iron Age). However, with growing awareness of what he is confronted with, the viewer's initial fascination wanes into distance, rejection and even repulsion so that the chain becomes literally unbearable. It is indeed hard to imagine that anyone would actually want to wear such a piece of jewelry. Curious processes and

ringen tot stand kon komen. Bijna geen van de
verkopers dacht aan het geld dat dit beetje
goud zou kunnen opbrengen, belangrijker was
de gedachte zich te kunnen bevrijden van een
voorwerp waar zoveel herinneringen aan kleef-
den, en de verantwoording ervoor aan een an-
der over te dragen.

Immers, de enige andere mogelijkheid om de
ring weg te doen zou zijn hem te laten om-
smelten en in de kringloop van alle materie te
laten verdwijnen. Hier lijkt de ring, die in de
ketting wordt gesmeed, te worden opgenomen
in de 'ring der geschiedenis'. Hoeveel goud uit
het oeroude verleden, van de Azteken, onder-
delen van prachtige religieuze en kunstvoor-
werpen zou een banaal sieraad van nu bevatten,
hoeveel goud afkomstig uit de gebitten van
concentratiekampslachtoffers, enzovoorts.
Goud pretendeert een eeuwigheidswaarde te
bezitten, het schijnt voort te leven en zich soe-
pel in deze cyclus te voegen. Bij ieder om-
smeltingsproces wordt het gelouterd, dat wil
zeggen van zijn geschiedenis gezuiverd, dus
ook van de bloedsporen, om daarna weer in
mooie nieuwe legeringen op de markt te wor-
den gebracht. Otto Künzli verbindt met deze
ketting individuele geschiedenissen en tovert
ze om tot een nieuwe geschiedenis die op haar
beurt een ring vormt. Bij zijn ingreep beperkte
hij zijn 'heiligschennis' tot het doorsnijden van
iedere tweede ring, om hem zo met de volgen-
de te kunnen verbinden. Het doorsnijden, het
verbreken van een ring wordt ook gezien als
een schending en vernietiging van een mense-
lijke verbintenis, terwijl het eigenlijk om een
heel alledaagse handeling gaat, die eveneens
wordt toegepast wanneer ringen te groot of te
klein zijn geworden. Bij oudere ringen gaat
toch alleen om goudband dat gebogen is en aan
elkaar gesoldeerd. Om van deze ketting één ge-
heel te maken heeft Künzli zijn ringen precies
op die gesoldeerde plek losgemaakt en weer
dichtgesoldeerd. Zo te zien sluiten zij naadloos
en zijn als volmaakte cirkels met elkaar ver-

Kette 1985/86

48 getragene Eheringe Gold, L 85 cm

Chain 1985/86

48 used wedding rings gold, L 85 cm

Ketting 1985/86

48 gedragen trouwringen goud, L 85 cm

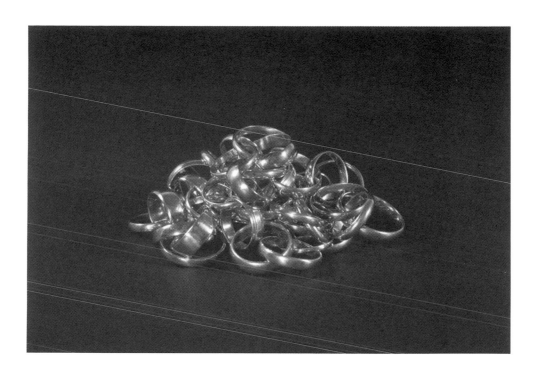

Um diese Kette zusammenzufügen, wurden die Ringe an ebendieser Lötstelle aufgetrennt und erneut verbunden, sie schliessen sich scheinbar nahtlos, so dass vollendete Kreise miteinander verschlungen sind.

So entstand aus diesem unterschiedlichen Material, aus diesen bedeutungsbeladenen kleinsten Gegenständen eine formal wunderschöne Kette, von ursprünglicher Einfachheit und Kraft, eine geradezu archetypische Halskette (vergleichbare Arbeiten lassen sich bis in die Eisenzeit finden), die jedoch mit wachsendem Bewusstsein des Betrachters, der mit ihr in Berührung kommt, von der ersten Faszination zu einer Distanz, ja zu Ablehnung und Ekel führt und die Kette als 'untragbar' erscheinen lässt.

In der Tat ist es kaum vorstellbar, dass sich ein Mensch mit einer solchen Kette schmücken will. Hier tauchen merkwürdige Vorgänge und Veränderungen auf: Spricht man heute bei Schmuckschöpfungen gern davon, dass ein Schmuck 'untragbar' sei, so meint man damit, er sei zu gross, zu schwer, zu ungewohnt oder zu sperrig. Alle diese Kategorien gelten nicht für diese Arbeit. Hier ist es die semantische Ebene, die sich mit dem Gegenstand verbindet, die die Kette untragbar macht und die Frage aufwirft, ob es sich überhaupt noch um Schmuck handelt. Die ganze Kette passt in die hohle Hand – eine Hand voll Schicksale. Diese Ringe-Kette ist eine sinnbildliche 'Verkettung von Schicksalen', erinnert sie doch an Leidenschaft, Liebe, Tod, Bereitschaft, Entscheidung, Zeugnis. Und in jedem Fall spricht sie von einer Trennung, die vorangegangen ist, sei es die Trennung durch den Tod, sei es die Trennung durch innere und äussere Entfernung. Die Verschlingung von Eheringen ist zu einem Symbol für Treue und Dauer geworden. In der liegenden Acht, dem Zeichen für Unendlichkeit, kann man diese Verschlingung von zwei Ringen, von zwei Kreisen sehen, die Ewigkeit symbolisieren.

HF

transformations come into play here. Contemporary creations of jewelry are often called 'unwearable' [The German word untragbar means both 'unwearable' and 'unbearable'], meaning that they are too big, too heavy or too bulky. None of these categories apply to Otto Künzli's creation. It is 'unbearable' because of its semantic associations and ultimately one wonders whether it is a piece of jewelry at all. The entire necklace fits into the palm of one's hand – a handful of destinies. This 'ring-lace' of enchained destinies evokes passion, love, death, compliance, decision, testimony – and it always speaks of a separation that went before, be it through death, be it through spiritual or physical removal. Interwined wedding rings have become a symbol of faithfulness and permanence. The horizontal figure eight, the sign for infinity, can also be interpreted as symbolizing the interwinement of two rings, of two circles – eternity.

HF

strengeld. Op die manier ontstond uit al dit
uiteenlopende materiaal, uit al die kleine voor-
werpen, die zoveel betekenis in zich bergen,
een ketting, prachtig van vorm, origineel in
zijn eenvoud en kracht, een welhaast archety-
pische halsketting (soortgelijke kettingen kwa-
men al in het ijzeren tijdperk voor). Iemand die
bewust naar deze ketting kijkt, ermee in con-
tact komt, zal echter, als hij over zijn fascinatie
heen is, steeds meer afstand ervan nemen. Zijn
neiging om zich af te keren wordt steeds ster-
ker en gaat zelfs over in afgrijzen, zodat de ket-
ting 'ondraaglijk' lijkt. Men kan zich dan ook
nauwelijks voorstellen dat iemand zich met
zo'n sieraad zou willen tooien. Hier gebeurt
iets merkwaardigs: wanneer tegenwoordig van
een nieuw sieraad gezegd wordt dat het 'niet te
dragen' is, dan bedoelt men daarmee dat het te
groot, te zwaar, te opzichtig of te hinderlijk is.
Geen van deze categorieën is op dit werk van
toepassing. Hier gaat het om een semantische
betekenis, die maakt dat de ketting 'niet te dra-
gen' is, waarbij men zich afvraagt of hier in fei-
te nog sprake is van een sieraad. De hele ket-
ting past in de holle hand – een hand vol lot-
gevallen. Deze ringen-ketting is een zinnebeel-
dige 'aaneenschakeling van menselijk lief en
leed'. Zij roept immers herinneringen op aan
hartstocht, liefde, dood, bereidwilligheid, be-
slissingen en getuigenissen. En telkens maakt
zij gewag van een scheiding die eraan vooraf is
gegaan, hetzij door tussenkomst van de dood,
hetzij door een innerlijke en uiterlijke ver-
wijdering.

De verstrengeling van trouwringen is uit-
gegroeid tot een symbool van trouw en duur-
zaamheid. In de liggende acht, het oneindig-
heidsteken, kan men de verstrengeling van
twee ringen, van twee cirkels zien, die de eeu-
wigheid symboliseren.

HF

Aus dem Reich der Sinnbilder

From the realm of Symbolism

Uit het rijk der symbolen

Herz 1985

Brosche *Hartschaumstoff, Lack, Stahl*

9.5 × 9 × 4.5 cm

Heart 1985

Brooche *hard-foam, lacquer, steel*

9.5 × 9 × 4.5 cm

Hart 1985

Broche *hardschuim, lak, staal*

9.5 × 9 × 4.5 cm

Solitär 1985/86

Drei Ringe

∅ 4 H 3,3 cm (rund)

3.8 × 3.3 × 2.8 cm (rechteckig)

3.5 × 3.5 × 4.1 cm (achteckig)

Solitaire 1985/86

Three rings

∅ 4 H 3.3 cm (round)

3.8 × 3.3 × 2.8 cm (rectangular)

3.5 × 3.5 × 4.1 cm (octagonal)

Solitair 1985/86

Drie ringen

∅ 4 H 3.3 cm (rond)

3.8 × 3.3 × 2.8 cm (rechthoekig)

3.5 × 3.5 × 4.1 cm (achthoekig)

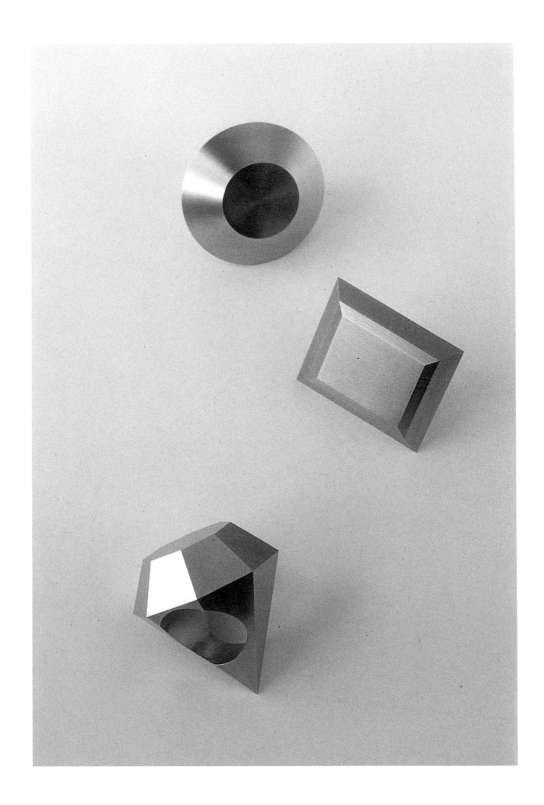

Solitär 1985/86

Ringe Edelstahl

Der Solitär, der schwere 'Einsteiner', ist
etabliertes Statussymbol.
Schwere Ringe aus massivem blankem
Edelstahl, das Fingerloch direkt durch den
Unterkörper gebohrt. Überraschenderweise
sind sie angenehm zu tragen, liegen gut in der
Hand. Elegante Formen mit scharfen Kanten
und Spitzen, mit agressivem, gewalttätigem
Aussehen; so wie Diamanten eben sind.
'Knuckle-dusters are a girl's best friends'.

The Royal Piece 1988

Anhänger Eisen, 7.5 × 6.2 × 5 cm

The Royal Piece entstand während eines
zweiwöchigen Gastaufenthaltes am Royal
College of Art in London. Das den Studenten
gestellte Thema – A Royal Piece – war auch
Ausgangspunkt für meine eigene Arbeit.
Im Tower of London befinden sich nebst den
Kronjuwelen auch eine der berühmtesten
Waffen- und Rüstungssamlungen aus dem
Mittelalter, die sogennante Armoury, und das
Regimentsmuseum der im Tower stationierten
Truppeneinheit, welches vor allem Militaria und
Waffen aus dem zwanzigsten Jahrhundert zeigt.
Überraschend ist nicht die Unterschiedlichkeit
dieser Sammlungen, sondern ihre Verwand-
schaft, die Gemeinsamkeiten, welche diamant-
besetzte Kroninsignien, aus Eisen meisterlich
geschmiedete Hieb- und Stichwaffen,
tauschierte Schilder und Ritterrüstungen
mit den Rangabzeichen, Uniformen und
Maschinengewehren der Gegenwart teilen.
The Royal Piece vereint die Krone, das Zepter
und den Reichsapfel zu einem schweren
scharfkantigen und spitzen, waffenartigen
Eisenobjekt. Es wird rosten.

OK

Solitaire 1985/86

Rings stainless steel

The solitaire, the heavy, 'single stone', is an
established status symbol.
Heavy rings of solid, gleaming, high-grade
steel, the hole for the finger drilled directly
through the lower section. They are
surprisingly pleasant to wear, fitting the hand
well. Elegant shapes with sharp edges and
points with an aggressive, violent appearance;
the way diamonds are.
'Knuckle-dusters are a girl's best friend'.

The Royal Piece 1988

Pendant iron, 7.5 × 6.2 × 5 cm

The Royal Piece originated during a two-week
guest period at the Royal College of Art in
London. The topic students had been given – a
Royal Piece – was also the point of departure
for my own work. Besides the Crown Jewels
the Tower of London is also home to the
Armoury, one of the most famous of all
collections of Medieval weaponry and armour.
The troops stationed at the Tower also have
their regimental museum there: this mainly
displays twentieth-century military objects and
weapons.
It is not the differences between these
collections which are surprising but their
affinities – on the one hand the diamond-
encrusted crown insignia, iron weapons,
wrought with mastery, for battering and
stabbing, inlaid shields and knights' armour;
on the other, today's badges of rank, uniforms
and machine guns.
The Royal Piece unites Crown, Sceptre and
Imperial Orb into a sharp-edged, pointed,
weapon-like iron object. It will rust.

OK

Solitair 1985/86

Ringen roestvrij staal

De solitair, dat zware sieraad met één steen, is
een gevestigd statussymbool. Zware ringen van
massief, blank staal, het gat voor de vinger
exact door het onderste deel geboord.
Verrassend genoeg zijn ze prettig om te dragen
en liggen goed in de hand. Elegante vormen
met scherpe kanten en punten, met een
agressief, gewelddadig voorkomen – zoals
diamanten nu eenmaal zijn.
'Knuckle-dusters are a girl's best friends'.

The Royal Piece 1988

Hanger ijzer, 7.5 × 6.2 × 5 cm

The Royal Piece is ontstaan toen ik twee
weken in Londen verbleef als gast van het
Royal College of Art. Het aan de studenten
opgedragen thema – A Royal Piece – was ook
het uitgangspunt voor mijn eigen werkstuk.
In de Tower bevindt zich naast de kroon-
juwelen ook een van de beroemdste collecties
wapentuig en harnassen uit de middeleeuwen,
de zogenoemde Armoury, alsmede het regi-
mentsmuseum van de in de Tower gesta-
tioneerde troepeneenheid, waar vooral militaria
en wapens uit de twintigste eeuw te zien zijn.
Verrassend daarbij is niet het verschil tussen die
verzamelingen, maar hun verwantschap – de
overeenkomsten tussen de met diamant bezette
krooninsignes, de meesterlijk uit ijzer gesmede
slag- en steekwapens, de ingelegde schilden en
harnassen aan de ene kant, en de hedendaagse
rangonderscheidingen, uniformen en
mitrailleurs aan de andere.
The Royal Piece verenigt de kroon, de scepter
en de rijksappel tot een zwaar, scherp, puntig,
wapenachtig ijzeren voorwerp. Het zal gaan
roesten.

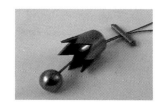

OK

The Royal Piecc 1988

Anhänger *Eisen, 7.5 × 6.2 × 5 cm*

The Royal Piece 1988

Pendant *iron, 7.5 × 6.2 × 5 cm*

The Royal Piece 1988

Hanger *ijzer, 7.5 × 6.2 × 5 cm*

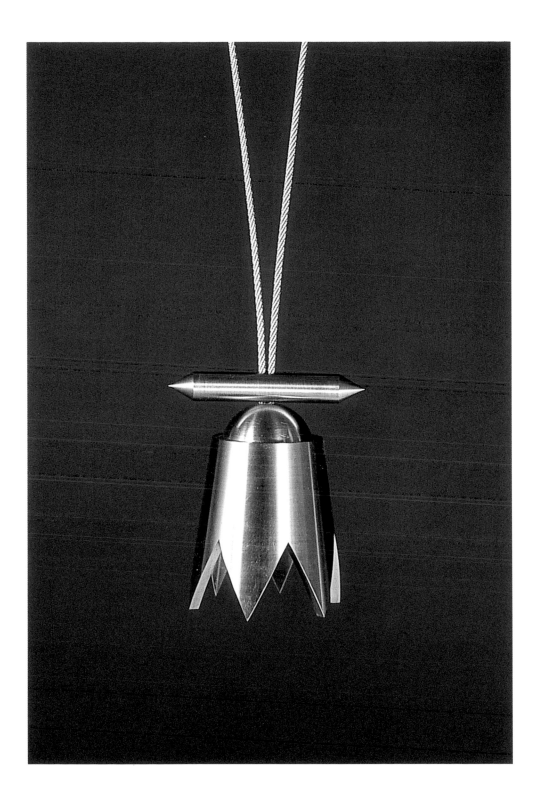

Träne 1989

Anhänger Edelstahl, $8 \times 4 \times 4$ cm

Teardrop 1989

Pendant stainless steel, $8 \times 4 \times 4$ cm

Traan 1989

Hanger roestvrij staal, $8 \times 4 \times 4$ cm

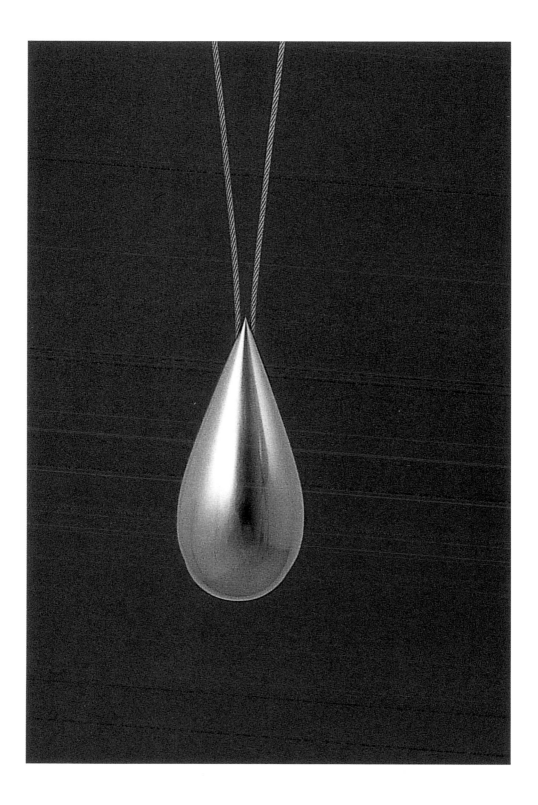

Träne 1989

Anhänger Edelstahl, 8 × 4 × 4 cm

Ein tropfenförmiger Anhänger baumelt massiv-stählern vor dem Körper. Das glatte, schnörkellose Objekt führt die ideale Proportion, die klassische Gestalt jenes kleinen Gebildes vor, das Flüssigkeiten hervorbringen, wenn allein Kohäsion und Oberflächenspannung auf sie wirken, des Tropfens eben. Dem Ebenmaß haftet etwas Steriles an, die Perfektion der optimalen Form verhindert die Frage nach dem, was geformt wurde. Ist es Quecksilber, was da so lotrecht nach unten strebt, oder Blei? Der Titel verrät die Konsistenz des Modells für diese Arbeit Otto Künzlis. Die Träne ist ein Spezialfall des Tropfens, ist ein Tropfen eines schwach alkalischen Sekrets, welches besonders in Zuständen starker Gemütsregung in Fluß kommt. Seine Abhängigkeit von Gefühlen macht diesen Körpersaft gleich nach dem Blut zum Interessantesten in uns, zum Mythenträger und poetischen Gemeinplatz. Ihrer Trauer mit stillem oder lautem Weinen nachzugeben, ist noch immer in erster Linie Frauen vorbehalten – wie auch das Zwiebelschneiden in die Haushaltsdomäne des Weiblichen reicht. Die benetzte Wange setzen Dichtung und Film, Werbung und Propaganda ein, wenn zarte Regungen und weibliches Empfinden verletzt sind. Tränen kullern weich. Jene Träne jedoch, die Otto Künzli vor dem Körper herabtropfen läßt, ist nicht nur ihrer Größe und ihres Gewichts wegen monströs, sie ist es auch in ihrer geschliffenen, polierten Kälte. Metallische Härte mag hier eine spezielle Einsatzmöglichkeit des salzigen Stroms wiederspiegeln: die Träne als Waffe.

MK

Tear 1989

Pendant stainless steel, 8 × 4 × 4 cm

A pendant in the shape of a drop dangles like solid steel in front of the body. The smooth object, devoid of ornamentation, presents the ideal proportions. It has the classical form of that tiny structure liquids emerge from when the taut balance between cohesion and surface tension breaks down. The drop. There is a sterility about such elegant proportions, the perfection of the optimum shape obstructing inquiry into what is actually being formed. Is it quicksilver that is striving to plummet with such verticality, or lead? It is the title of this work by Otto Künzli which reveals the consistency of the model used. The tear is a special type of drop, formed from a weakly alkali secretion flowing particularly at times of strong emotion. It is its dependence on feelings which places it second only to blood as the most interesting of our bodily fluids, and has turned it into a mythical substance and commonplace of poetry. Even now, giving in to grief by crying silently or aloud is still mainly the preserve of women – rather like the way peeling onions extends into the female domestic domain. Poetry and film, advertising and propaganda mobilise the tear-stained cheeck to demonstrate tender stirrings and the violation of female sensibilities. Tears trickle softly. But Otto Künzli's teardrop, dripping in front of the body, is monstrous not only because of its size and weight but also in its refined polished frigidity. Here, metallic hardness serves to reflect a special use for this saline flow: the teardrop as a weapon.

MK

Traan 1989

Hanger roestvrij staal, 8 × 4 × 4 cm

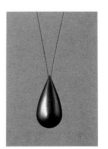

Een druppelvormige hanger van massief staal bungelt voor het lichaam. Dit strakke voorwerp zonder franje laat de klassieke gedaante zien van dat kleine produkt dat door vloeistoffen wordt voortgebracht wanneer uitsluitend cohesie en oppervlaktespanning erop hebben ingewerkt, de druppel dus. Deze harmonie heeft iets steriels, de volmaaktheid van de optimale vorm staat het vragen naar wat er gevormd werd in de weg. Is het soms kwik dat zo loodrecht zijn weg omlaag zoekt, of lood? De titel verraadt uit welk materiaal het model voor dit werk van Otto Künzli bestond. De traan is een bijzonder soort druppel, een druppel van een licht-alkalische afscheiding, die vooral bij sterke gemoedsaandoeningen begint te vloeien. Door zijn afhankelijkheid van gevoelens is dit vocht, onmiddellijk na het bloed, de meest interessante vloeistof in ons lichaam, een overbrenger van mythes, een poëtische gemeenplaats. Het recht om met geluidloos of luidruchtig wenen uiting te geven aan droefenis is nog steeds in eerste instantie aan vrouwen voorbehouden – zoals ook het snijden van uien tot het huiselijke domein van de vrouw behoort. Poëzie en film, reclame en propaganda maken gebruik van de betraande wang, wanneer de tere emoties en gevoelens van de vrouw zijn gekwetst. Tranen rollen zacht. Maar deze ene traan, die Otto Künzli aan de voorkant van het lichaam omlaag laat druppelen, is niet alleen monsterlijk vanwege zijn afmetingen en gewicht, maar ook door zijn geslepen en gepolijste kilheid. Metalen hardheid weerspiegelt hier wellicht de speciale inzetbaarheid van de zoute vloed: de traan als wapen.

MK

The Big American Neckpiece 1986

Anhänger 13 *Symbole aus Edelstahl,* ∅ *ca. 8.5 cm*

The Big American Neckpiece 1986

Pendant 13 *symbols of stainless steel,* ∅ *8.5 cm*

The Big American Neckpiece 1986

Hanger 13 *symbolen van roestvrij staal,* ∅ *8.5 cm*

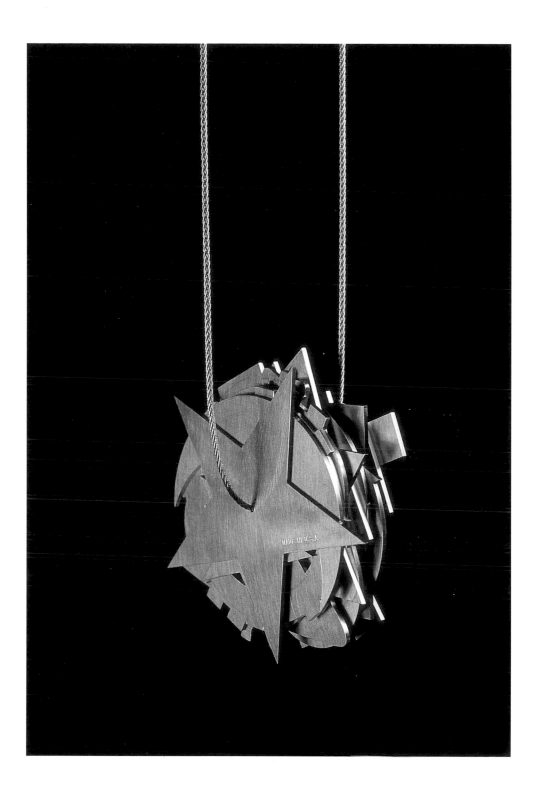

The Big American Neckpiece 1986

Anhänger *13 Symbole aus Edelstahl, ⌀ ca. 8.5 cm*

'The Big American Neckpiece' besteht aus
dreizehn Symbolen. Jedes einzelne ist aus
2,4 mm dickem Edelstahl gesägt. Auf der
Rückseite von jedem einzelnen Teil bestätigt
die Gravur: 'Made in U.S.A.', dass diese Arbeit
in Amerika entstanden ist.
Die Symbole bilden, aufgereiht auf ein
Stahlkable, ein grosses schweres Gebilde; sie
berühren, reiben und zerkratzen sich und
zeigen nur ihre Spitzen. Zieht man die
einzelnen Zeichen – alles politische, religiöse
und soziale Signete – auseinander, so werden
sie leicht erkennbar:
Der fünfzackige Stern, Mondsichel und Stern,
das Rad des Gesetzes, das Dollarzeichen, die
Freiheitsglocke, der Davidstern, das Herz, das
Kreuz, das Ying-Yang, der Anker, das Tantra
und Hammer und Sichel.
'The Big American Neckpiece' – ein
Halsschmuck, eine Bürde im Nacken, ein
Gewicht, das oft nur schwer zu (er-) tragen ist.

OK

The Big American Neckpiece 1986

Pendant *13 symbols of stainless steel, ⌀ 8.5 cm*

'The Big American Neckpiece' consists of
thirteen symbols. Each one is sawn from high-
grade steel 2.4 mm thick. Engraved in the
reverse of each piece is the legend: 'Made in
U.S.A.'
The symbols, juxtaposed along a steel cable,
form a large, heavy structure; they touch, grate
against and scratch each other, showing only
their points. Seen separately these signs – all of
them political, religious and social symbols –
are easily recognisable:
The five-pointed star, the crescent moon and
star, the wheel of law, the dollar sign, the bell
of freedom, the Star of David, the heart, the
Cross, the Ying-Yang, the anchor, the Tantra
and the Hammer and sickle.
'The Big American Neckpiece' – a necklace, a
burden on the neck, a weight often difficult to
bear.

OK

The Big American Neckpiece 1986

Hanger 13 symbolen van roestvrij staal, ∅ 8.5 cm

'The Big American Neckpiece' bestaat uit
dertien symbolen. Elk ervan is gezaagd uit
2,4 mm dik roestvrij staal. De inscriptie aan de
achterkant van ieder stuk, 'Made in U.S.A.',
bevestigt dat dit werk in Amerika is ontstaan.
Aaneengeregen aan een stalen kabel vormen de
symbolen een grote, zware massa; zij raken
elkaar, schuren langs elkaar, bekrassen elkaar
en laten alleen hun uitsteeksels zien.
Wanneer men de verschillende tekens –
allemaal politieke, religieuze en sociale
symbolen – van elkaar trekt, zijn ze makkelijk
te herkennen:
De vijfpuntige ster, de maansikkel met ster, het
rad der wet, het dollarteken, de klok van de
vrijheid, de Davidster, het hart, het Yin-Yang-
teken, het anker, Tantra en hamer en sikkel.
'The Big American Neckpiece' – een
halssieraad, een vracht die om je nek hangt, een
last die dikwijls – letterlijk en figuurlijk –
zwaar te dragen is.

OK

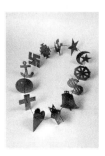

Dual 1989

Anhänger Gold, Stahl, Kugeldurchmesser 3.2 cm

Dual 1989

Pendant gold, steel, spherical diameter ball 3.2 cm

Dual 1989

Hanger goud, staal, doorsnede kogel 3.2 cm

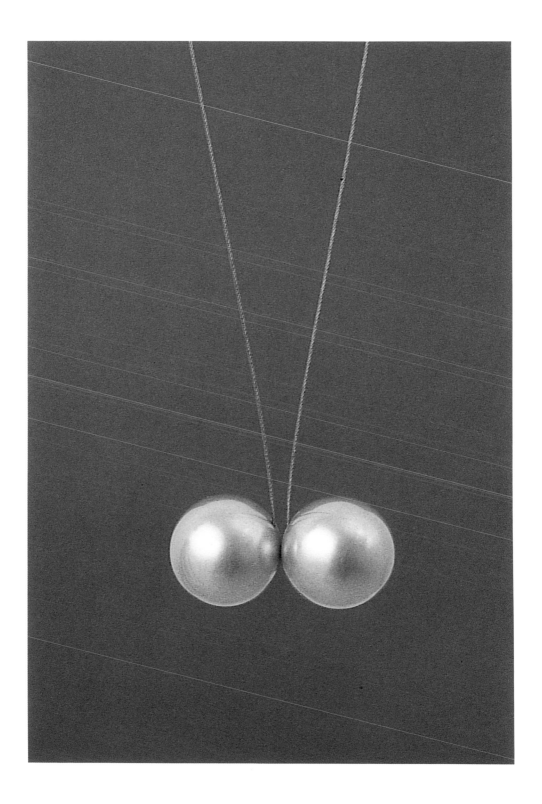

Dual 1989

Anhänger Gold, Stahl, Kugeldurchmesser 3.2 cm

Zwei schwere Goldkugeln, Wange an Wange geschmiegt, hängen vor dem Körper. Sie antworten auf Körperformen: auf glänzende Augen, sanft gerundete Brüste, auf ein Hodenpaar. Sie sind von einem Stoff wie zwei Zellen kurz nach der Teilung, sie gleichen sich auf's Haar und doch ist die eine nicht identisch mit der anderen. Sie scheinen sich anzuziehen und doch erwartet man – gleich einer physikalischen Anordnung –, daß binnen kurzem die Abstoßung folgt. 'Dual' thematisiert die Zweiheit in der Einheit ebenso wie den Antagonismus als eine unserer wichtigsten Kategorien. Polarisierung ist unser Lieblingsvehikel zur Deutung und Bewältigung der Welt und Duplizität ein elementarer Akt der Formgebung. Symmetrien mit negativen und positiven Vorzeichen bestimmen unser Denken und Handeln, so daß die Doppelkugel ein so signifikantes Symbol werden kann wie der Doppeladler oder das Doppelbett – vielleicht sogar ein doppeldeutigeres.

MK

Dual 1989

Pendant gold, steel, spherical diameter ball 3.2 cm

Two heavy golden balls suspended cheek to cheek in front of the body. They correspond to bodily forms: shining eyes, gently rounded breasts, a pair of testicles. Like two cells shortly after division they are of one substance, looking identical but they are not. They appear to attract one another yet repulsion – the physical scheme of things – is expected soon. The central themes of 'Dual' are duality in unity along with antagonism as one of our most important categories.
Polarisation is our favourite vehicle for interpreting and coping with the world, duplication an elementary act of composition. Symmetries with negative and positive signs determine the way we think and act. The pair of balls can therefore become as significant a symbol as the double-headed eagle or the double bed – with perhaps even greater duality of meaning than these.

MK

Dual 1989

Hanger goud, staal, doorsnede kogel 3.2 cm

Twee zware gouden kogels, wang aan wang,
hangen aan de voorkant van het lichaam. Zij
reageren op lichaamsvormen: op glanzende
ogen, zachtronde borsten, op een paar
zaadballen. Ze zijn van dezelfde materie, net
als twee cellen na de celdeling. Ze lijken
precies op elkaar en toch is de een niet identiek
aan de ander. Ze schijnen elkaar aan te trekken
en toch is te verwachten dat ze elkaar – volgens
een natuurkundige wet – spoedig zullen
afstoten. Het thema van 'Dual' is de tweeheid
in de eenheid die, evenals het antagonisme, één
van de belangrijkste grondbegrippen van de
mens is.
Polarisatie is ons meest geliefde middel om de
wereld te interpreteren en aan te kunnen, en
tweevoudigheid een elementaire daad van
vormgeving. Symmetrieën, voorzien van
negatieve en positieve voortekens, bepalen ons
denken en handelen zodat de dubbele kogel tot
een even belangrijk symbool kan worden als de
dubbele adelaar of het tweepersoonsbed –
wellicht zelfs nòg dubbelzinniger.

MK

Zehn Zentimeter Unendlichkeit 1990

Anhänger *Gold, 10 × 2.4 × 0.8 cm*

Ten Centimeters of Infinity 1990

Pendant *gold, 10 × 2.4 × 0.8 cm*

Tien centimeter oneindigheid 1990

Hanger *goud, 10 × 2.4 × 0.8 cm*

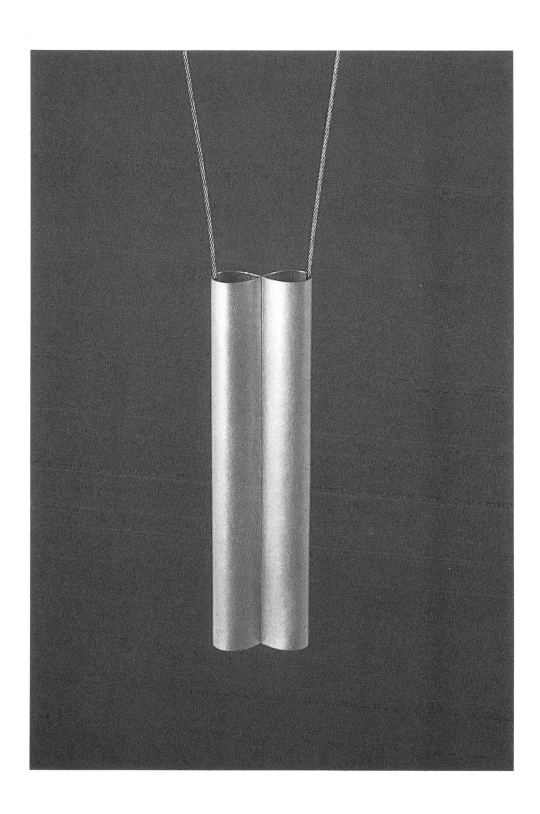

Zehn Zentimeter Unendlichkeit 1990

Anhänger Gold, 10 × 2.4 × 0.8 cm

Eins und eins ist zwei, eins und zwei ist drei,
zwei und drei ist fünf, drei und fünf ist acht,
fünf und acht ist dreizehn... Die Rechnung,
jene sogenannte Fibonacci-Reihe, im
13. Jahrhundert von Leonardo da Pisa entdeckt
und von seinem Landsmann Mario Merz so
geliebt, kann bis in alle Ewigkeit verlängert
werden, sie existiert selbst dann weiter, wenn
alle menschlichen und elektronischen Hirne
darin versagen, die Zahlengebirge noch zu
notieren und die Formel durchzuexerzieren.
Doch warum überhaupt die Mühe, sich bis zu
den eigenen Grenzen an die Unbegrenztheit
heranzuaddieren? Es reicht mit beiden Händen
bis zur Acht zu zählen und diese dann kraftvoll
umzuwerfen: die liegende Acht beschließt das
ganze Universum in ihrer Form ohne Anfang
und Ende. Sie windet sich zur Brille, mit der
wir glauben den äußeren Rand des
Dezimalsystem absuchen zu können. Auch die
Freiheit in der Mathematik bricht sich Bahn
durch einen Umsturz.
Dem flachen Zeichen für Unendlichkeit hat
Otto Künzli Tiefe gegeben. Ein zehn
Zentimeter langes Metallrohr mit dem Profil
jener Acht, einen überschaubaren Abschnitt aus
einer von Horizont zu Horizont denkbaren
Schiene hat er als Anhänger konzipiert – mit
einer Schnur durch die beiden Öffnungen um
den Hals zu tragen. Das Paradox der meßbaren
Unmeßbarkeit spielt nicht nur mit Begriffen,
es drückt die reale Fassungslosigkeit vor der
überirdischen Dimension aus und das
Bedürfnis, sie dennoch fassen und begreifen zu
können. Zehn Zentimeter Unendlichkeit
besitzen gilt so viel wie zehn Jahre von der
Unsterblichkeit dazuzugewinnen. Nur ist der
Ablaß leider abgeschafft.

MK

Ten Centimeters of Infinity 1990

Pendant gold, 10 × 2.4 × 0.8 cm

One and one is two, one and two is three, two
and three is five, three and five is eight, five
and eight is thirteen... This is the Fibonacci
sequence discovered by Leonardo da Pisa in the
thirteenth century and much loved by his
countryman Mario Merz. The sequence can be
extended into infinity, continuing to exist even
beyond the point where any human or
electronic brain is still capable of calculating
numbers of such a magnitude. But why bother
taking the process so far that we reach the very
limits of limitlessness? It's enough just to count
to eight using both hands, and then turning the
figure eight over sharply: the inverted eight
determines the shape of the entire universe,
with no beginning or end. It winds itself into a
pair of spectacles through which we believe we
can search for the outer edge of the decimal
system. Freedom in mathematics is also
advanced by a revolution.
Otto Künzli has given depth to the flat sign of
infinity. This is a pendulum designed as a
metal tube, ten centimeters long. In section it
resembles the inverted eight. The tube, a clear
cross section of a track which can be conceived
to link the horizons, has a cord through both
its openings so that it can be worn around the
neck. The paradox of measurable
immeasurability does not only play with
concepts: it expresses our utter bewilderment
at the celestial dimension, and the need to be
able to grasp and comprehend it despite all.
Possessing ten centimeters of infinity is like
gaining ten more years of immortality. Except
that, unfortunately, indulgences have been
abolished.

MK

Tien centimeter oneindigheid 1990

Hanger goud, 10 × 2.4 × 0.8 cm

Eén plus één is twee, één plus twee is drie, twee
plus drie is vijf, drie plus vijf is acht, vijf plus
acht is dertien,... Met deze rekensom, de
zogenaamde Fibonacci-reeks, in de 13de eeuw
door Leonardo da Pisa ontdekt en bij zijn
landgenoot Mario Merz zo geliefd, kun je tot
in alle eeuwigheid blijven doorgaan. Hij blijft
zelfs bestaan, wanneer alle menselijke en
elektronische breinen er niet in slagen om die
bergen getallen nog te noteren en de formule
steeds opnieuw toe te passen. Maar waarom al
die moeite om de eigen grenzen voorbij te
streven en tot in het oneindige door te gaan
met optellen? Twee handen zijn genoeg om
tot acht te tellen en die dan met een flinke klap
omver te gooien: de liggende acht omvat met
zijn vorm, zonder begin of eind, het hele
universum. Hij wordt een bril, waarmee we de
grenzen van het decimale stelsel menen te
kunnen verkennen. Ook in de wiskunde breekt
door middel van een omverwerping de vrijheid
door.
Otto Künzli heeft aan dat platte teken voor
oneindigheid diepte gegeven. Van een tien
centimeter lang metalen buisje met het profiel
van die acht, een overzichtelijk stukje rail zoals
die van horizon naar horizon zou kunnen
lopen, heeft hij een hanger ontworpen die met
een snoer door de twee openingen heen om de
hals kan worden gedragen. De paradox van de
meetbare onmeetbaarheid speelt niet alleen met
begrippen, maar geeft ook uitdrukking aan
onze totale verbijstering ten overstaan van de
bovenaardse dimensie en aan de behoefte er
toch vat op te krijgen. Het bezit van tien
centimeter oneindigheid staat ongeveer gelijk
aan het verwerven van tien jaar onsterfelijk-
heid. Jammer alleen dat de aflaat is afgeschaft.

MK

Augenblick

Eyes / Mirror

Ogenblik

Durchbruch 1987
Aluminium *Dispersion, Spiegel, 1.3 × 2.6 × 8 cm*

Breakthrough 1987
Aluminium *wall-paint, mirror glass, 1.3 × 2.6 × 8 cm*

Doorbraak 1987
Aluminium, *muurverf, spiegelglas, 1.3 × 2.6 × 8 cm*

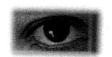

Augenblick

Wie man hineinblickt, so schaut es heraus. Der Betrachter nimmt in der Rolle des Voyeurs, der sich selbst belauert, aktiv an der Konkretisierung einer Arbeit teil, die sich in einem lapidaren, verspiegelten Loch in der Wand genügt. Der Blick, der nur sich selber sieht, ist plötzlich da, ganz unvermittelt. Wände und Hände haben Augen. Am Boden der metallenen Fassung eines Ringes schwimmt wimpernlos die eigene Iris, fixiert gespannt die Neugier, die ihr entgegen leuchtet. Das Schmuckstück wird zum Instrument der Selbstbeschau, der Begegnung mit einem isolierten Teil des eigenen Körpers, wird Mittel einer Konfrontation. Und das anfängliche Mißtrauen könnte nicht größer sein, starrte aus der Öffnung in der Wand, aus dem Ring an der Hand ein Fremder.

Einige Arbeiten Künzlis, deren Ausgangsidee auf einem eigens entworfenen Objekt basiert, erfüllen ihre ästhetischen Bedingungen nur in der Fotografie. Die Fotografie, die 'helle Kammer' wie sie Roland Barthes genannt hat, ermöglicht für Künzli Bilder, die die Wirklichkeit nicht oder nicht lange genug zeigt, als daß sie wahrgenommen werden könnten. So sind die Serien mit in Gesichter eingespiegelten Augen entstanden. Auch sie evozieren Befremdung. Die in einem von der Stirn bis zur Nase reichenden Ausschnitt fotografierten Personen trugen eine speziell gefertigte, zierliche Spiegelbrille, deren Gläser exakt die Form des menschlichen Auges besitzen. Für die Aufnahme postierten sich zwei weitere Beteiligte, die anschließend in gleicher Art fotografiert wurden, so, daß sich jeweils im linken und rechten

Eyes / Mirror

The way you look at it – that's the way it looks. In the role of voyeur secretly observing himself, the observer actively participates in the concretisation of a piece of work which fulfils itself in a succinct, mirror-like hole in the wall. The look which sees only itself is suddenly there, quite unexpectedly. Walls and hands have eyes. Your own iris, gazing tensely at the curiosity shining back at it, is suspended without lashes at the base of a ring's metal frame. This piece of jewellery becomes an instrument of self-observation, of an encounter with an isolated part of one's own body, a means of confrontation. And the initial lack of trust could not be greater, if there was staring a stranger out of the opening in the wall, from the ring on the hand.

Some of Künzli's pieces whose initial idea is based on a specifically designed object fulfil their aesthetic criteria only in photography. Photography, Roland Barthes' 'light room', enables Künzli to compose images which reality shows either not at all or not long enough for them to be perceived. This is how the series with eyes mirrored into faces originated. These pictures, too, provoke displeasure. The persons photographed from the forehead to the nose were wearing specially prepared, delicate mirror glasses, their lenses corresponding exactly to the shape of the human eye. Two other participants positioned themselves for the photo. They were then photographed in exactly the same way such that the subjects' eyes were each reflected in the left and right mirror lense and could be seen in the photo instead of in the

Brille 1989

Gold, Spiegel, 1.5 × 12.8 × 17.2 cm

Glasses 1989

Gold, mirror glass, 1.5 × 12.8 × 17.2 cm

Ogenblik

Zoals je erin kijkt, kijkt het terug. Als een voyeur die zichzelf begluurt neemt de kijker actief deel aan de totstandkoming van een werk dat niet meer is dan een simpel spiegelgat in de wand. De blik, die alleen zichzelf ziet, is er plotseling, heel onverhoeds. Wanden en handen hebben ogen. Op de bodem van de metalen zetting van een ring zwemt, van wimpers ontdaan, de eigen iris en staart de nieuwsgierigheid aan die haar tegemoet straalt. Het sieraad wordt een instrument voor zelfbeschouwing, voor de ontmoeting met een geïsoleerd deel van het eigen lichaam, een medium voor confrontatie. En het aanvankelijk wantrouwen had niet groter kunnen zijn, als vanuit de opening in de wand, vanaf de ring aan de vinger een vreemdeling terug zou staren.

Enkele werken van Künzli, die oorspronkelijk gebaseerd zijn op speciaal ontworpen objecten, komen esthetisch alleen in de fotografie tot hun recht. De fotografie, door Roland Barthes de 'lichte kamer' genoemd, stelt Künzli in staat om beelden te scheppen die de werkelijkheid ons niet of niet lang genoeg laat zien en die we dus niet waarnemen. Zo ontstonden de series met de weerspiegeling van ogen in een gezicht. Ook zij roepen bevreemding op. De personen die door een uitsparing tussen voorhoofd en neus zijn gefotografeerd, droegen een elegante, speciaal vervaardigde, spiegelende bril, waarvan de glazen precies de vorm van het menselijk oog hadden. Bij de opnames werden twee andere deelnemers, die op dezelfde manier werden gefotografeerd, zó opgesteld dat telkens in het linker en rechter brilleglas van de

Bril 1989
Goud, spiegelglas, 1.5 × 12.8 × 17.2 cm

Brillenglas des Porträtierten eines ihrer Augen spiegelte und in der Fotografie anstelle des Originals zu sehen war. Nebeneinander gereiht ergibt sich eine irritierende Bildsequenz von Augenpaaren, die je über zwei Gesichtshälften reichen und doch keiner zugehörig sind, wobei die äußersten Augen links und rechts diesen magischen Kreis schließen. Hier stellt sich eine surreale Bildsituation her und in der Tat taucht ein vergleichbares Motiv bereits bei René Magritte auf. Aus dem Bild 'Der falsche Spiegel' von 1928 starrt ein wimpernloses Auge, in dessen Iris sich ein wolkiger, blauer Himmel reflektiert. Bei Magritte spiegelt sich die Außenwelt. Künzli legt Gleiches übereinander und spielt gerade mit dem Schrecken beim zweiten Hinsehen. Selbst im Zeitalter der Netzhautverpflanzung fällt es uns schwer, vom platonischen Gleichnis des Auges als Spiegel der Seele Abschied zu nehmen. Wir 'leihen' jemandem unser Ohr, nicht aber unser Auge. Otto Künzli entwickelt seine Ideen vom Menschen aus, macht ihn zum Träger seiner Objekte, zum erfahrenden Subjekt seiner und anderer Räume und zum Betrachter seinerselbst. Der Mensch – und das wenn man so will, ist die im eigentlichen Sinne humane Dimension in seiner Arbeit – bleibt Modul und Multiplikator für die Dinge.

MK

original. This created a confusing sequence of eyes, each pair extending over two halves of faces but belonging to neither, with the outer eyes closing this magic circle to the left and right. The image created is surreal and, yes, a comparable theme is already to be found in René Magritte. An eye without an eyelash, its iris reflecting a cloudy, blue sky, peers from the picture entitled 'The False Mirror'. In Magritte the reflection is the outer world. Künzli superimposes the identical; it is precisely the horror experienced at the second time of looking which he plays with. Even in the age of retina transplants we find it hard to abandon the Platonic allegory of the eye as the mirror of the soul. We 'lend' someone our ear but not our eye. Otto Künzli's ideas are based on people. They wear the objects he creates and so become subjects experiencing Künzli's own and other spaces, as well as observers of themselves. People – by definition providing the human dimension of his work – remain the module and multiplier of things.

MK

Augenblick 1990
Zehnteilige Sequenz Cibachrome
je 11 × 15.5 cm

Eyes / Mirror 1990
Serie of ten photographes cibachrome
each 11 × 15.5 cm

geportretteerde één van hun ogen weerspiegeld
werd en op de foto dus in de plaats van het ori-
gineel te zien was. Naast elkaar vormen de fo-
to's een irritante sequentie van ogenparen die
elk twee gezichtshelften beslaan en toch bij
geen ervan horen, en de ogen uiterst links en
rechts sluiten deze magische kring. Hier ont-
staat een surreële beeldsituatie en inderdaad,
een soortgelijk motief is reeds bij René Ma-
gritte te vinden. Uit het schilderij 'De Schijn-
spiegel' uit 1928 staart een oog zonder wim-
pers, waarbij in de iris een blauwe lucht met
wolken wordt gereflecteerd. Bij Magritte
wordt de buitenwereld weerspiegeld. Künzli
legt dingen die aan elkaar gelijk zijn op elkaar
en speelt met de schrik die een tweede blik je
bezorgt. Zelfs in het tijdperk van netvliestrans-
plantatie hebben we moeite om afscheid te ne-
men van de platonische gelijkenis van het oog
als spiegel van de ziel. We 'lenen' iemand het
oor, maar niet het oog. Otto Künzli ontwikkelt
zijn ideeën vanuit de mens, hij maakt van hem
de drager van zijn objecten, een subject van het
ervaren van zijn eigen en andermans ruimten
en een beschouwer van zichzelf. De mens – en
dit is, zo men wil, letterlijk de humane dimen-
sie in Künzli's werk – blijft de module èn de
multiplicator van de dingen.

MK

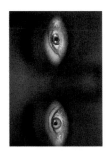

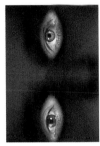

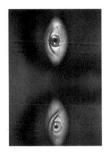

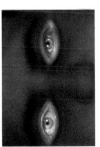

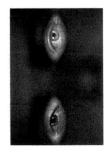

Ogenblik 1990
Serie van tien foto's *cibachrome*
elk 11 × 15.5 cm

Auge 1988

Kupfer vergoldet, 7.5 × 36 × 7.5 cm

Eye 1988

Copper with gold, 7.5 × 36 × 7.5 cm

Oog 1988

Koper verguld, 7.5 × 36 × 7.5 cm

Ausblick 1990/91

Bronze vergoldet, 4 × 8 × 4 cm
Fassade MUHKA Antwerpen

View 1990/91

Bronze, with gold, 4 × 8 × 4 cm
Façade MUHKA Antwerp

Uitzicht 1990/91

Brons verguld, 4 × 8 × 4 cm
Façade MUHKA Antwerpen

Katoptrische Brosche 1990

Silber geschwärtzt, Spiegel, ⌀ 7.5 H 0.7 cm

Catoptric brooche 1990

Silver blackened, mirror glass, ⌀ 7.5 H 0.7 cm

Katoptrische broche 1990

Zilver gezwart, spiegelglas, ⌀ 7.5 H 0.7 cm

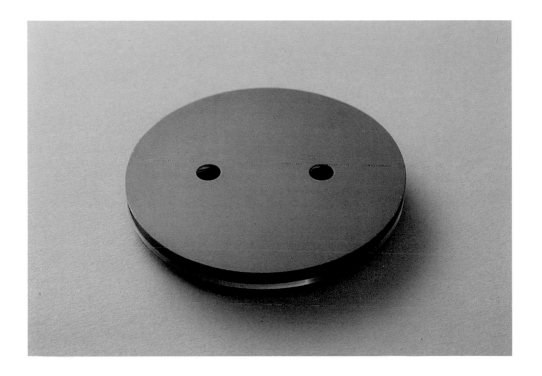

Katoptrische Brosche 1990

Silber geschwärtzt, Spiegel, 6 × 9.5 × 0.7 cm

Catoptric brooche 1990

Silver blackened, mirror glass, 6 × 9.5 × 0.7 cm

Katoptrische broche 1990

Zilver gezwart, spiegelglas, 6 × 9.5 × 0.7 cm

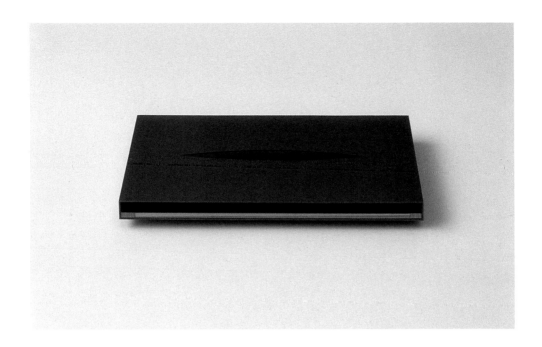

Ring 1988

Gold, Spiegel, 4.1 × 2.8 × 1.6 cm

Ring 1988

Gold, mirror glass, 4.1 × 2.8 × 1.6 cm

Ring 1988

Gold, Spiegel, 3.9 × 3.7 × 1.4 cm

Ring 1988

Gold, mirror glass, 3.9 × 3.7 × 1.4 cm

Ring 1988

Gold, Spiegel, 4.4 × 2 × 1.7 cm

Ring 1988

Gold, mirror glass, 4.4 × 2 × 1.7 cm

Ring 1988

Goud, spiegelglas, 4.1 × 2.8 × 1.6 cm

Ring 1988

Goud, spiegelglas, 3.9 × 3.7 × 1.4 cm

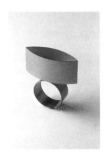

Ring 1988

Goud, spiegelglas, 4.4 × 2 × 1.7 cm

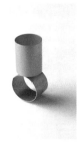

Ring getragen

Ring worn

Ring gedragen

Colophon

Concept exhibition and catalogue
Liesbeth Crommelin and Otto Künzli

Translations
Edith T. Magnus
Robert Ordish
Catherine Schelbert

Photography
Philippe de Gobert, Brussels (p. 75)
Samuel Künzli, Zürich (p. 101)
Otto Künzli, Munich (all other pages)

Graphic Design
Daphne + Ben Duijvelshoff and Otto Künzli

Typesetting and print
Snoeck-Ducaju & Zoon, Gent

Lithography
DBL, Sint-Denijs-Westrem

Text quotations
'Kette' by Helmut Friedel was first published in
Parkett 12, 1987, Zürich
'Everything goes to pieces' by Laurie Palmer was
taken from the catalogue of the same name edited
by Rezac Gallery, Chicago 1988

Catalogue number Stedelijk Museum 747
ISBN 90-5006-051-X

Realization of both catalogue and exhibition have
been made possible by generous support from
Pro Helvetia Schweizer Kulturstiftung, Zürich
Institut für Auslandsbeziehungen, Stuttgart
Foundation Françoise van den Bosch, Naarden,
The Netherlands